CLIP STUDIO PAINT

PRO　EX　for iPad 對應

筆刷素材集

由雲朵、街景到質感

Zounose・角丸 圓 著
株式会社セルシス 協力

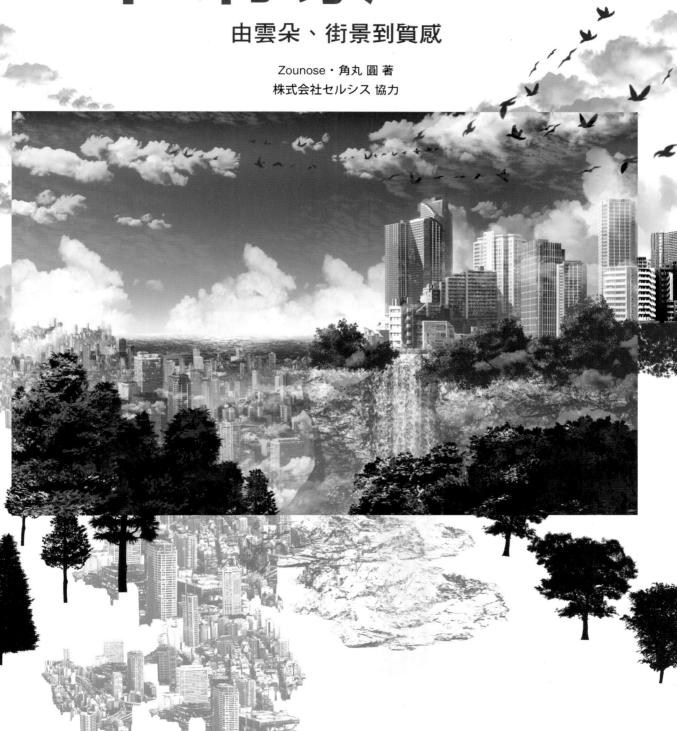

前言

首先要由衷地感謝您閱讀本書。

本書是針對「CLIP STUDIO PAINT」用的筆刷素材 (收錄於附屬 CD-ROM 內的自訂筆刷資料) 的使用方法、活用方法進行解說。
本書的筆刷素材從只要劃線就能描繪出物體形狀的筆刷，一直到能夠追加質感、表現出特殊具效果的筆刷，活用的方法多彩多姿。而且任何一種筆刷都不需要耗時費力的描繪，也不需要具備繪畫功力或特別的修練，簡單就能充分體會其強大的效果。

截至目前為止，曾經參與過數本插畫技法書的編寫。
過程中經常提醒自己「如何呈現才能更有效率地提升插畫的完成度」。
比方說，具效果的圖層重疊方式、視線誘導效果的明確化。
又比方說，如何將照片融入插畫中？定型化的構圖與後續的發展方向；
以及具效果的讓表面質感融入周圍的方式。
總而言之，一直以來在書中想要呈現的不是充滿「繪畫功力」或「美感」這種曖昧不清要素的解說方式，而是著重於使用明確的「技術」與「工具」來構築插畫的方法。
而這個理念的延續即為本書的誕生。

在 CLIP STUDIO PAINT 還沒有登場以前，在堪稱實用的數位化描繪軟體仍只有「Adobe Photoshop」及其他少數軟體的時代，就已經開始進行筆刷的自訂修改，有時候甚至還會自行製作筆刷。
那段時期受到海外概念藝術圖極大的影響，於是就從模仿那些藝術工作者所使用的筆刷開始。
然而最多還是只是能夠製作得出重現類似手工描繪的筆觸，或是污損效果、簡單的表面質感表現這類的筆刷罷了。

後來，「Paint Tool SAI」在日本國內取得了爆發性的市佔率，接著 CLIP STUDIO PAINT 才終於登場。立即投向這個兼具 Photoshop 與 SAI 優點的繪圖軟體懷抱，並運用長久以來培養的經驗，開始著手製作更簡單且更具效果的筆刷。前作的《東洋奇幻風景插畫技法（北星圖書公司出版）》書中有附上自行製作的筆刷素材，而那些筆刷就是基於上述的背景緣由而催生出來的。

在製作本書時，重新徹底的審視了截至目前為止的 Know-How，以再進一步深入探討的角度製作了為數眾多的筆刷。
以結果來說，累積的筆刷種類竟然高達了 150 餘種，但絕非以刻意累積充數為目的。
所有附屬的筆刷都是以「如果自己身為插畫家，這些筆刷在工作上是否實用？」這樣的觀點進行製作。
事實上，在本書執筆中同時並行的其他各式各樣的工作，這些筆刷也發揮了十全的效果。甚至說再也回不去沒有這些筆刷的環境了也不為過。

當然，一開始就要對所有的筆刷運用得心應手是很困難的。本書會配合實例解說筆刷的具體使用方法，只要能按部就班一個一個跟著重現範例作品，這就是熟練技巧的最佳捷徑了。
倘若本書的筆刷能對各位的插畫製作稍微發揮些許的助力，就是本人無上的榮幸了。

Zounose

目錄

前言 ··· 3

本書的使用方法 ·································· 6

關於附屬 CD-ROM ···························· 8

序 章

1 筆刷的安裝方法 ······························ 9

2 CLIP STUDIO PAINT 的基本知識 ·············· 12

1 章 筆刷的基本知識

1 使用筆刷的訣竅 ···························· 20

2 使用本書的筆刷描繪風景插畫 ·············· 24

3 筆刷素材照片的拍攝方法 ·············· 34

4 筆刷的製作方法 ···························· 38

2 章 自然物筆刷

1 雲 ·· 46

2 樹木 ··· 50

3 森林 ··· 56

4 岩石 ··· 58

5 懸崖 ··· 60

6 山地 ··· 62

7 地面 ··· 65

8 草地 ··· 68

9 平原 ··· 70

10 苔蘚 ··· 72

11 瀑布 ··· 74

12 水面 ··· 78

13 雪 ·· 80

14 火焰 ··· 84

15 煙 ·· 86

16 霧 ·· 87

17 花 ·· 88

18 浮遊物 ·· 91

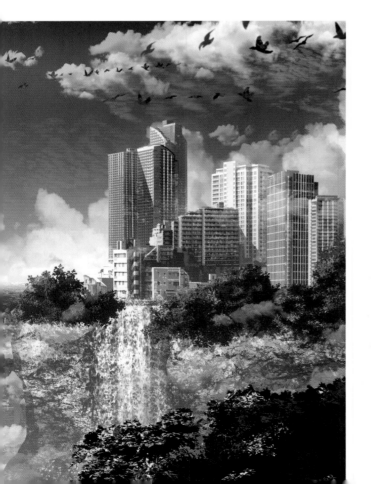

3 章	**人工物筆刷**	
1	建築木紋	94
2	磚	98
3	柏油路	102
4	石壁	104
5	金屬	106
6	多層建築	110
7	窗戶	116
8	瓦片	118
9	電線杆	120
10	橋	122
11	柵欄	124
12	街景	127
13	望遠街景	130
14	西式組件	134
15	布	138
16	皮革	140
17	煙火	142

4 章	**效果筆刷**	
1	模樣	144
2	頭髮光澤	150
3	有機物光澤	151
4	發光	152
5	拉麵筆刷	154

筆刷集大成插畫	156
索引	158

本書的使用方法

可以在繪圖軟體的畫布上進行描繪 (劃線或是填充上色等)，如同沾水筆或毛筆一般的功能稱為「筆刷」(筆刷工具)。CLIP STUDIO PAINT 雖然已經有可以簡單使用的預設筆刷，但也可以自行製作自訂的筆刷。

本書大量收錄了作者 Zounose 所自行製作的筆刷素材，並將其使用方法介紹給各位讀者。

包含了有讓人感到驚訝，直接以圖像呈現的筆刷、可以有效地描繪物體的表面或現象的筆刷，圖案會不斷並排出現在畫布上的圖樣筆刷等，附錄的 CD-ROM 收錄了 151 種具有特徵的筆刷。

透過描繪線條 (劃線) 或者是如印章般按壓使用 (蓋章)，可以讓樹木及建築物像是魔法般顯現出來的筆刷，相信會給插畫製作帶來劃時代的便利吧！

頁面構成

1章

這是為了能夠熟練運用本書附屬筆刷素材的基本操作章節。解說劃線和蓋章這類運筆的技法，以及封面插畫的製作過程，還有作為筆刷素材使用的照片拍攝方法、筆刷素材自身的製作方法訣竅等。

筆刷技法動畫檔案的位址　　　⭘ > 📁 01brushtechnique

操作項目的主題

解說概要

透過文章及圖示詳細解說
筆刷技法

檔案名

📄 重疊劃線 .mp4

以 STEP 的
形式解說作業方法

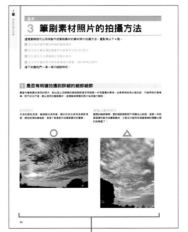

補充

距離愈遠，愈會受到大氣 (空氣) 的影響，顏色較淺，並且愈來愈朦朧的表現手法稱為「空氣遠近法」。這裡的天空也是愈朝下方，顏色愈淺，表現出「愈往畫面下方，天空的深度愈深」這樣的視覺效果。

各解說的補充說明
※ 2 章之後會在各處登場

作為筆刷素材使用時，「好的照片」與「差強人意的照片」的比較

介紹本書附屬的筆刷素材及解說使用方法的章節。

2 章是「自然物筆刷」，3 章是「人工物筆刷」，4 章是「效果筆刷」的操作說明。

筆刷檔案的位址　⚫ > 📁 02nature > 📁 03woods

檔案名與檔案大小

📄 woods01.sut（667KB）

安裝至 CLIP STUDIO PAINT
時的筆刷名稱

筆刷概要

使用時的重點

筆刷使用範例

透過文章與圖例，以 STEP 形式
解說筆刷的具體使用方法

圖說記號

黃顏色的箭頭表示筆刷的劃線方向或是蓋章的使用方法。

以色圈的方式表示所使用顏色作為參考。依照位置不同，會如下
圖般記載圖層的合成模式（第 15 頁）。

⚫ …… 普通圖層　　　色彩增值 … 色彩增值圖層

相加（發光）… 相加（發光）圖層　　　濾色 …… 濾色圖層

關於按鍵的標記

本書是以「Windows」為基礎進行解說。macOS 與 iPad 系統的按鍵標記會有一部分不同，執行本
書所記載的快速鍵時，請如同下表自行替換按鍵名稱。

Windows		macOS
Ctrl	→	command
Alt	→	option

在 iPad 的系統中，可透過「邊緣鍵盤」
使用這些按鍵。由左側（或者是右側）
的畫面外朝向畫面內滑動手指，即可顯
示邊緣鍵盤。

顯示邊緣鍵盤

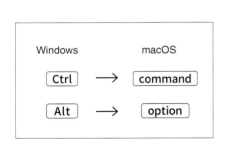

關於附屬 CD-ROM

本書附屬的 CD-ROM 是可以使用於裝設有讀取 CD-ROM 設備的 PC（Windows 以及 macOS）。此外，透過 PC 及「iTunes」軟體，在 iPad 也可使用（參照第 10 頁）。
CD-ROM 中收錄有操作筆刷的技法影片以及原創的筆刷素材檔案。請在詳細閱讀以下說明後再行使用。

資料夾構成

CD-ROM 資料夾的構成如下。

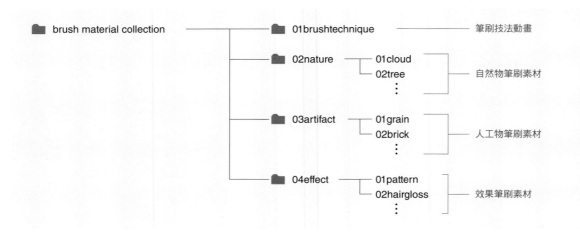

關於使用系統環境

附屬的筆刷素材建議於以下系統環境中使用。

OS
　　Windows7 ～ 10 / Mac OS X 10.10 Yosemite ～
　　macOS 10. 14 Mojave / iOS 11 ～ 12

CLIP STUDIO PAINT
　　PRO 以及 EX Ver 1.8.2 / for iPad 1.8.2

其他
　　在 CLIP STUDIO PAINT 建議的作業環境中使用。詳
　　細內容請至下述株式会社セルシス的官方網站確認。

　　CLIP STUDIO PAINT 作業環境
　　https://www.clipstudio.net/paint/system

其他使用上的注意事項

● 收錄的所有資料（動畫、筆刷素材）的著作權歸屬於作者。

● 禁止一切的資料轉載、讓渡、散發、販賣等行為。

● 技法影片為 MP4 格式（.mp4）。播放影片請使用 Windows Media Player 或 QuickTime 等軟體。

● 筆刷素材為 CLIP STUDIO PAINT 筆刷素材格式（.sut）。使用時需要安裝至 CLIP STUDIO PAINT。安裝方法請參考次頁。

● 筆刷素材的描繪手感，有部分是配合筆者（Zounose）的運筆習慣。特別是筆壓的部分每個人的習慣不同，請適度調整設定（第 18 頁）。

● 也請務必先閱讀「CD-ROM データご使用の前にお読みください.txt（使用 CD-ROM 資料前請先閱讀.txt）」檔案的內容。

1 筆刷的安裝方法

這個章節要為各位解說收錄在本書附屬 CD-ROM 的筆刷素材安裝方法。此外，如果將所有的筆刷素材都直接安裝至 CLIP STUDIO PAINT 的話，要想找出需要的筆刷素材會變得相當辛苦。因此本章也會一併解說筆刷的分類方法。

1 安裝 PC 版

這是 PC 版 CLIP STUDIO PAINT 的安裝方法。不論是「PRO」或「EX」版本，方法都是共通的。解說會以 Windows 版進行。

STEP 1

透過 PC 讀取本書附屬的 CD-ROM，打開想要安裝的筆刷素材資料夾。

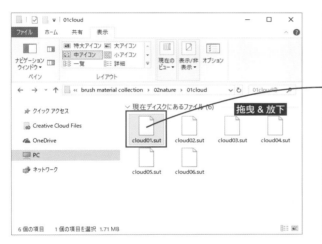

STEP 2

啟動 CLIP STUDIO PAINT，將筆刷素材檔案拖曳 & 放下至輔助工具面板。

輔助工具面板

STEP 3

筆刷素材會安裝於放下位置的輔助工具面板上。

> 補充　為了避免後續找不到筆刷素材安裝的位置，請在工具面板確實選擇工具後，接著才在輔助工具面板拖曳 & 放下筆刷素材。

> 補充　如果輔助工具面板沒有顯示出來的話，請執行 [視窗] 選單→ [輔助工具]。

2 安裝 iPad 版（for iPad）

這是「CLIP STUDIO PAINT for iPad」的安裝方法。因為 iPad 無法直接讀取 CD-ROM 的關係，必須透過 PC 進行安裝。此外，安裝時需要有「iTunes」軟體程式。

> **補充**
> 如果沒有安裝 iTunes 的話，可以在以下 URL 下載軟體。
> **https: // www.apple.com/tw/itunes/**

STEP 1

使用 PC 讀取本書附屬的 CD-ROM，再將 iPad 連接至 PC。然後，啟動 iTunes。
iTunes 的左上會顯示 iPad 的圖示，請點擊圖示。

> **補充**
> 第一次連接 PC 與 iPad 時，iPad 的畫面會顯示出「信任這部電腦？」的通知，請選擇「信任」。接著要在 iPad 上輸入解鎖密碼。iTunes 上會出現請求與 iPad 連接許可的通知，請點擊「繼續」。

iTunes 的畫面

STEP 2

在 iTunes 側邊欄的「設定」點擊「檔案共享」。接著選擇「App」欄的「Clip Studio」，並點擊「Clip Studio 的資料」的「追加檔案」。於是「追加」對話框就會顯示在螢幕上，選擇想要安裝的筆刷素材，執行「開啟」。

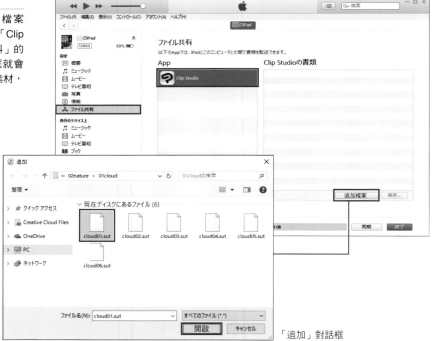

「追加」對話框

STEP 3

筆刷素材成功轉移到 iPad 上了。

Clip Studio 的資料		
cloud01.sut	1.8 MB	2018/08/16 15:30

STEP **4**

接下來就是在 iPad 上的操作。要將筆刷素材安裝至 CLIP STUDIO PAINT for iPad。

開啟 CLIP STUDIO PAINT，輔助工具面板的選單顯示■→執行 [讀取輔助工具]。畫面上會顯示「讀取輔助工具」對話框，選擇移動至此的筆刷素材檔案，執行「開啟」。

「讀取輔助工具」對話框

STEP **5**

這麼一來，在輔助工具面板上選擇的筆刷素材就會被讀取進來。

安裝至輔助工具面板

3　筆刷的分類

本書附屬的筆刷素材約有 150 種，如果一次安裝所有筆刷的話，要找出想要使用的筆刷將會變得非常辛苦。因此建議只安裝需要使用的筆刷即可。

此外，CLIP STUDIO PAINT 的輔助工具面板上的筆刷素材（輔助工具）分類相當容易。只要將筆刷素材拖曳 & 放下就能移動到別的工具或輔助工具組，或是獨立為新的工具或輔助工具組。新建立工具或輔助工具組時，若能依照種類區分的話，使用起來會更為便利。

 →

新的獨立輔助工具組

筆者是大略區分為「自然物筆刷」「人工物筆刷」「其他筆刷」這 3 大類別。

筆者的筆刷分類

補充　輔助工具組名稱可以透過輔助工具面板命令列顯示 ■→ [設定輔助工具組] 進行變更。

2 CLIP STUDIO PAINT 的基本知識

這裡要解說熟練本書的筆刷運用需要事先了解的 CLIP STUDIO PAINT 操作。

1 CLIP STUDIO PAINT 的畫面與構成

這是 CLIP STUDIO PAINT 的畫面（Windows 版・PRO 版本）。選擇工具或功能後，在畫布上描繪插畫。

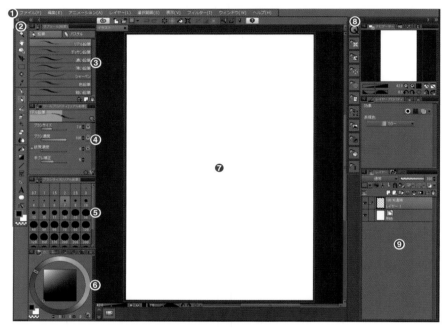

❶ 選單列表 ·················· 可以選擇預先準備好的功能。
❷ 工具面板 ·················· 可以選擇工具。
❸ 輔助工具面板 ············ 可以配合細節的用途選擇工具。
❹ 工具屬性面板 ············ 可以設定工具。
❺ 筆刷尺寸面板 ············ 可以直接選擇筆刷尺寸。

❻ 色環面板 ·················· 可以設定顏色。
❼ 畫布 ······················· 在這裡描繪插畫。以 [檔案] 選單→ [新建] 來新建畫布。
❽ 素材面板 ·················· 可以管理下載的筆刷素材。
❾ 圖層面板 ·················· 可以執行圖層的管理及各種設定。

補充

可以在 CLIP STUDIO PAINT 官方 Web 網站（http://www.clipstudio.net/）下載 CLIP STUDIO PAINT 的免費體驗版。免費體驗版的有效期限為 30 日。想要使用體驗版的所有功能，需要在「創作応援サイト CLIP STUDIO（https://www.clip-studio.com/clip_site/）」登記 CLIP STUDIO 帳號。只要完成體驗版的試用登記，即可保存建立好的資料，並且無限制使用所有的功能。
如果想要繼續使用的話，可以購買授權，登記序號後立即開通轉換為正式產品版。

補充

iPad 版（CLIP STUDIO PAINT for iPad）可以在「AppStore」下載。下載完成後，啟動 CLIP STUDIO PAINT，在 ? 選單→ [APP 應用程式的購買・版本／變更支付方案] 選擇想要的方案。方案選擇完成，即可免費體驗 iPad 版的所有功能。體驗期間為 6 個月。
此外，選擇方案時，請注意若不是選擇「EX」版本，將無法免費體驗，而會開通產品版，每個月會被收取使用費。免費體驗後如想升級為「PRO」版本繼續使用時，需要先選擇「EX」版，再變更為「PRO」。

2 經常使用的工具

CLIP STUDIO PAINT 具備因應不同用途的各式各樣工具。這裡要介紹經常使用的工具。

選擇範圍工具

製作選擇範圍的工具。

自動選擇工具

自動將點擊的部分相同顏色的範圍，建立為選擇範圍的工具。

沾水筆工具　　**鉛筆工具**

毛筆工具　　**噴槍工具**

軟體準備的預設筆刷。

橡皮擦工具

在想要刪除的部分拖曳游標即可刪除的工具。

填充上色工具

可以將選擇的顏色填充上色的工具。

漸層工具

用來建立自然色調漸層的工具。

尺規工具

軟體預設有可以輔助描繪水平垂直劃線的「直線尺規」，以及簡單就能建立透視線的「透視尺規」。

3 工具的選擇、設定方法

工具基本上可以在「工具面板」「輔助工具面板」「工具屬性面板」「輔助工具詳細面板」進行選擇、設定。本書附屬的各種筆刷安裝後即可當作工具使用，因此也是在以上的面板進行操作。

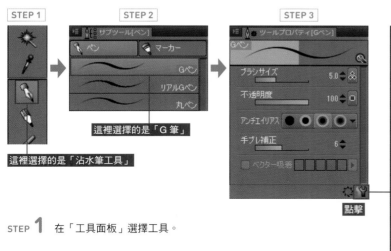
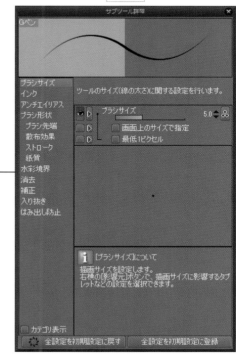

這裡選擇的是「G 筆」

這裡選擇的是「沾水筆工具」

點擊

STEP **1** 在「工具面板」選擇工具。

STEP **2** 在「輔助工具面板」配合細節用途選擇工具。
此外，視「工具面板」選擇的工具而定，也有依不同類型分群組管理的工具。

STEP **3** 在「工具屬性面板」調整工具的設定。

STEP **4** 更詳細的設定可以在「輔助工具詳細面板」進行。

4 變更筆刷尺寸的方法

筆刷尺寸可以在「筆刷尺寸面板」進行變更。除此之外，也可以在「工具屬性面板」改變筆刷尺寸的設定項目，或是按下鍵盤的 [（變大）、] （變小）、按住 [Ctrl] + [Alt] 在畫布上拖曳的方法。

5 選擇顏色的方法

點擊或拖曳色環，即可直覺的選擇顏色。
左下的色彩圖示會顯示現在選擇的描繪色，以及馬上可以使用的描繪色。點擊「主要色」「輔助色」「透明色」等各顯示部分，即可切換描繪色。若選擇「透明色」，則可以將筆刷當作橡皮擦使用。

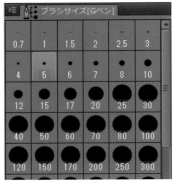

筆刷尺寸面板

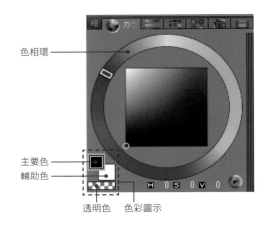

色相環

主要色
輔助色

透明色　色彩圖示

6 不超出範圍上色功能

「用下一圖層剪裁（以下簡稱：剪裁）」是能夠不超出範圍在底圖上色的方便功能。在設定剪裁圖層的線條和填充上色，只會顯示在下一圖層所描畫的範圍內，而在那個範圍以外的部分都會成為不顯示。在圖層面板點擊「用下一圖層剪裁 」即可設定剪裁。

點擊

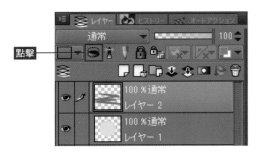
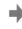

剪裁

補充　還有其他指令功能可以達到不超出範圍上色的效果。
設定為「指定透明圖元 」的圖層，將無法再於透明部分描繪。這是不想區分圖層來重塗上色的方便功能。
[編輯]選單→[將線的顏色變更為描繪色]，是可以在選擇的圖層線條及塗色區域，以選擇的顏色進行填充上色功能。如果想要一口氣調整成單色時，這是相當好用的功能。

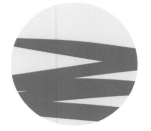

剪裁的圖層 2，可以在不超出圖層 1 的範圍內進行描繪

7 圖層的合成模式

這是對於設定為合成模式的圖層與下一圖層之間顏色重疊方式進行設定的功能。

因應設定為合成模式的種類不同，顏色的混合方式會有不同，可以改變插畫的氣氛。

比方說在自然色調加上陰影、使特定部位發光、完稿前最後的顏色調整等都具有效果。

可以活用於各式各樣的場合，在描繪數位化插畫上是不可或缺的功能。

至於在哪個部分要使用何種合成模式不一而足，請多方嘗試運用看看。

這裡介紹的是經常使用的合成模式。

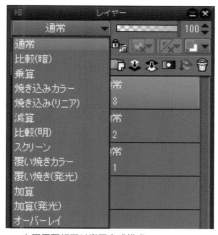

在圖層面板可以變更合成模式

乘算 - 色彩增值

這是維持自然色調，使色彩變暗的混色方式。主要使用於想要加上陰影的部分。將線條與塗色融入周圍時也很有效果。

加算（発光）- 相加（發光）

調整變亮如同閃亮的光芒般的混色方式。可以使用於想要加入高光部位，或是想要使其發光的部分。

スクリーン - 濾色

這是維持自然色調，使色彩變亮的混色方式。

並不會像「相加（發光）」那麼極端地變亮。

可以在想要將顏色與顏色的交界處融入周圍，或是想要表現出遠方物體顏色較淺時使用。

補充　合成模式也可以設定整個圖層資料夾。完成設定後，只要是放入資料夾的所有圖層都會變更為設定的合成模式。

オーバーレイ - 覆蓋

將下一圖層的明亮部分設定為「濾色」，較暗部分設定為「色彩增值」的混色方式。

在進行最後的顏色調整時相當便利。

8 圖像的模糊處理

透過 [濾鏡] 選單，可以執行圖像的加工處理。

尤其經常使用的是 [濾鏡] 選單→ [模糊] → [高斯模糊] 功能。

可以呈現出柔和的模糊加工效果。

在顯示對話框中的「模糊範圍」輸入數值愈高，模糊的程度就愈強。

「高斯模糊」對話框

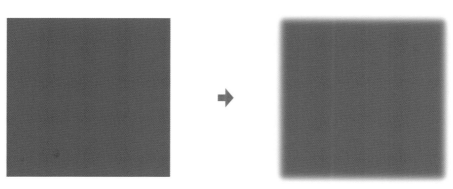

原始圖像　　　　　　　　　　　　　高斯模糊處理後

9 顏色的補償方法

透過 [編輯] 選單→ [色調補償]，可以執行將顏色調整變
亮、變暗，將顏色整個置換成別的顏色等各式各樣的處
理。有「色相、彩度、明度」「色階補償」「色調曲線」
等處理項目，可以透過顯示出來的對話框進行操作。

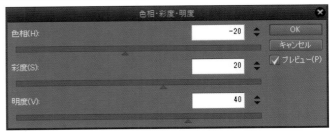

「色相、彩度、明度」對話框

10 圖像的變形

透過 [編輯] 選單→ [變形]，可以執行圖像的放大、縮小、旋轉、變形等操作。

放大、縮小、旋轉（ Ctrl ＋ T ）

執行將圖像的放大、縮小、旋轉等操作的功能。
放大或縮小可以藉由拖曳「縮放控點」來進行。想要旋轉圖像時，當游標顯示 ↰ 時，朝向想要旋轉的方向拖曳即可。按下 Enter 或
者是圖像下方顯示的 ◯ 確定，就能夠完成操作。

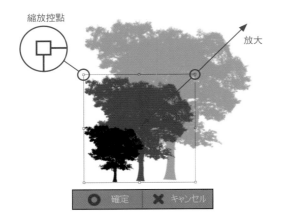

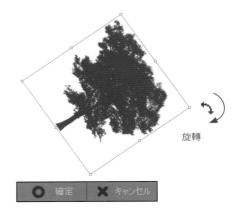

自由變形（ Ctrl ＋ Shift ＋ T ）

可以用來變更圖像的形狀，配合畫面的深度
調整變形的功能。只要拖曳「縮放控點」，
即可自由變形。按住 Ctrl 拖曳「縮放控
點」，也可以放大、縮小圖像。

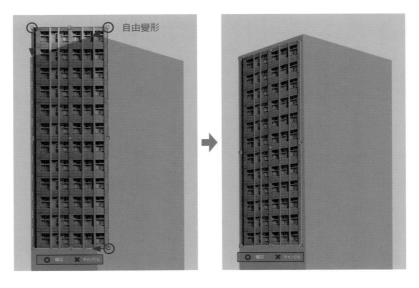

11 圖層蒙版的活用

圖層蒙版是將在圖層描繪的插畫一部分更改為不顯示隱藏的功能。由於並非將插畫本身刪除，只是以蒙版處理（隱藏）而已，所以馬上就能夠恢復原狀。
下述的順序即為圖層蒙版的基本使用方法。

STEP **1** 建立圖層蒙版，先在圖層面板上選擇想要建立圖層蒙版的圖層，接著點擊「建立圖層蒙版 ■」即可。

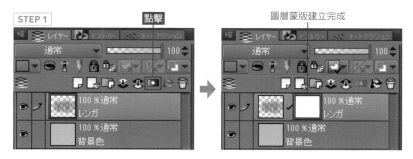

STEP **2** 在選取圖層蒙版的快取縮圖的狀態下，以橡皮擦或透明色的筆刷執行刪除，則該部分就會被隱藏起來。在蒙版的範圍進行描繪，或是將圖層蒙版本身刪除，即可回復到原來的狀態。

選取圖層蒙版的快取縮圖然後刪除

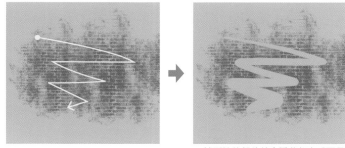

被刪除的部位就會隱藏起來看不見

> 補充
>
> 除了使用橡皮擦及筆刷以外，也可以活用選擇範圍建立圖層蒙版。
> [圖層]選單→[圖層蒙版]→[在選擇範圍外製作蒙版]可以將選擇範圍以外建立蒙版並隱藏起來。
> [圖層]選單→[圖層蒙版]→[在選擇範圍製作蒙版]可以在選擇範圍內製作蒙版並隱藏起來。

12 將亮度變為透明度

執行[編輯]選單→[將亮度變為透明度]，則圖像的顏色愈接近白色的部分會愈顯得透明。後述的線條與塊面雙方都可描繪「不透明」筆刷，是用來區分線稿與底圖部分時相當方便的功能。

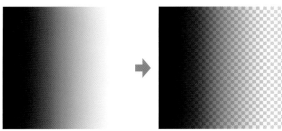

原始圖像　　　　方格圖案即為透明部分

13 透過圖層建立選擇範圍

以 Ctrl ＋點擊圖層面板上的圖層快取縮圖，即可由圖層的描繪部分製作選擇範圍。這是一種可以建立已經描繪完成部分的選擇範圍，然後將範圍擴大、填充上色等，使用場合眾多的功能。

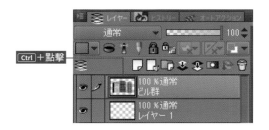

> 補充
>
> 以 Ctrl ＋點擊圖層資料夾或圖層蒙版快取縮圖，也可以製作選擇範圍。

14 選擇範圍的操作

在 [選擇範圍] 選單中可以對建立完成的選擇範圍進行操作。其中又以 [擴大選擇範圍] 是經常使用的操作。只要在顯示出來的對話框輸入不同的數值，就能擴大選擇範圍。

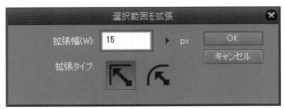

「擴大選擇範圍」對話框

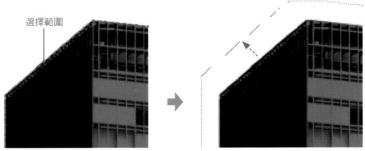

選擇範圍

擴大選擇範圍

15 調節筆壓檢測等級

以 [檔案] 選單 ※ → [調節筆壓檢測等級]，即可將筆壓調整至適合自己的描繪手感。當 [自動調整筆壓] 對話框顯示出來後，請將 [劃出複數線條進行調節] 打勾確認。在這種狀態下，對著畫布以平時慣用的筆壓描繪線條數次。

於是，以這些線條的平均值為基礎，即可調整出適合自己筆壓。為了讓本書所附屬的筆刷使用起來更加得心應手，建議適當的調整筆壓。

※ macOS：[CLIP STUDIO PAINT] 選單
　　iPad：? 選單

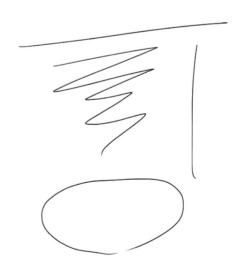

以一般的筆壓畫出數道線條

筆刷的基本知識

基本

1 使用筆刷的訣竅

本書收錄的筆刷大多是適合用來呈現質感或描繪圖樣的筆刷。這些筆刷也和使用沾水筆工具等預設筆刷畫線的時候相同，需要對劃線以及筆壓的施加方式下工夫。關鍵部位的細微運筆只能依靠各位自行熟練，但在這裡會先簡單解說一些基本的入門訣竅。

📄 橫方向のストローク（橫向的劃線）.mp4 ／縱方向のストローク（縱向的劃線）.mp4

1 橫向／縱向的劃線

最基本的劃線，也就是畫線的方法。朝特定的方向，由開始下筆到提筆都保持一定筆壓、速度的劃線方法。「闊葉樹外形輪廓」（第50頁）「樹幹外形輪廓」筆刷（第51頁）這類直接描繪物體外形輪廓的筆刷；「磚 凸」（第98頁）「窗戶 無裝飾」（第116頁）或「多層大樓1」（第110頁）這些建築類筆刷都會使用這樣的技巧。

此外，除了橫向、縱向之外，劃出弧線表現動態的變化及動勢也有相當好的效果。

> 補充 如果想要劃出水平、垂直的筆直線條時，尺規工具（第13頁）是很方便的工具。

劃線

📄 ストロークを重ねる（重疊劃線）.mp4

2 重疊劃線

本書收錄的筆刷，雖說不管怎麼複雜的質感及圖樣都能夠簡單描繪出來，但只靠單調的劃線是無法描繪出心中理想的畫面。比方說「雲1」筆刷，如果只要畫出1朵雲的話，那麼將畫筆輕輕地觸碰一次畫面就可以描繪出來。

不過，如果不光是單個雲朵，而是要描繪「雲的流動」，甚至是「浮雲天空」的話，那就不是這麼簡單。

請看右圖 A。這是朝著箭頭方向只有1次劃線的結果。雲與雲之間保持固定的間隔，而且雲的形狀也呈現來回重複的感覺。這是像這種的圖樣筆刷，在特性上無法避免的狀況。

然而只要稍微在劃線的時候下點工夫，就能得到改善。請看右圖 B。這是順著箭頭方向，重複劃出數次較短線條的描繪結果。描繪出來的雲朵相互交疊，使形狀呈現出豐富性，雲與雲之間的間隔也可以由描繪者自行控制。

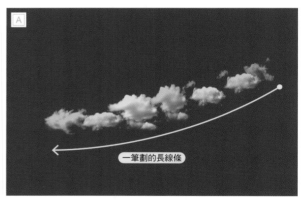
A　一筆劃的長線條

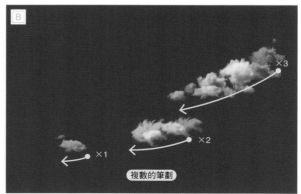
B　×3　×2　×1　複數的筆劃

ブラシサイズを変えながらストローク（筆刷尺寸具變化的劃線）1.mp4／ブラシサイズを変えながらストローク（筆刷尺寸具變化的劃線）2.mp4

3 筆刷尺寸具變化的劃線

這是變更筆刷尺寸進行劃線的方法。

每次劃線時，形狀都會隨機改變的筆刷，其實尺寸在某種程度也會隨機地產生變化。不過，畢竟還是有其限度，難免會有無法盡如人意的部分。因此，能夠一邊手動改變筆刷尺寸，一邊進行重疊劃線的筆刷就有其必要了。

右圖是使用「雲1」筆刷的大、中、小3種不同預設尺寸進行描繪的雲朵（數字為重疊劃線的次數）。像雲朵這種乍見之下呈現隨機分布的要素，如果不是「刻意地」營造出隨機感的話，整個畫面看起來就會像機械單調的感覺，必須加以注意。

像這樣用心的劃線，幾乎所有的筆刷都會需要。第一次使用筆刷的時候，請先試著多劃幾次線條練習看看，也順便確認一下筆刷使用的手感。

つつくようなストローク（筆壓を強めたり弱めたりするストローク（筆壓具強弱變化的劃線）.mp4

4 筆壓具強弱變化的劃線

劃線中刻意地讓筆壓具強弱變化，就會呈現如右圖 A 般的描繪效果。以這種方式，可以讓筆刷尺寸及筆刷濃度產生隨機感。如同「火焰」（第84頁）及「地面凸」（第65頁）、「夜景」（第130頁）筆刷等，這類需要刻意加上隨機感的場合加入強弱變化會更具效果。

右圖 B 是以「火焰」筆刷描繪火焰的範例。一邊活用預先設定好的筆刷形狀，一邊以筆壓控制筆刷尺寸及筆刷濃度，可以描繪出更具真實感的火焰。

弱　　強

控制筆壓，描繪出更具真實感的火焰

つつくようなストローク（如連續線條般的劃線）.mp4

5 如連續線條般的劃線

一邊讓手臂緩緩朝劃線方向移動，再活動手腕以蜻蜓點水的感覺描繪出如右圖 A 般的連續線條。除了筆刷尺寸之外，就連描繪時機也希望營造出隨機感的場合，使用這個方法會更具效果。即使是使用先前介紹過的劃線手法的筆刷，改用這種劃線手法，有時也可以呈現出新的效果。

右圖 B 是使用「煙火 隨機」筆刷（第142頁）的範例。描繪的間隔刻意地營造出隨機感。

變化筆壓的橫向連續線條劃線

ストロークの方向で表現が変わる（以不同的劃線方向改變表現）.mp4

6 以不同的劃線方向改變表現

有些筆刷依劃線的方向不同，會呈現出不同的表現。

比方說，「瀑布 明1」（第74頁）筆刷如同右圖 A，以橫向的劃線連接，水流就會形成具有隨機性的瀑布。

而如同右圖 B 一般，以縱向劃線的話，則會呈現出水流穩定的瀑布。

即使沒有如此明顯的差異，質感類的筆刷也會因為劃線方向不同，而呈現出不同的表現。請多多嘗試不同的劃線方式，直到呈現出來的效果讓人滿意為止。

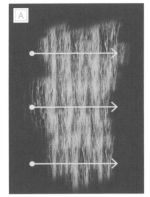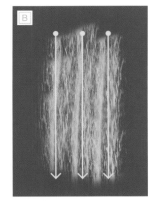

横向的劃線 　　　　　　　　　　　縱向的劃線

横方向のジグザグストローク（横向的鋸齒狀劃線）.mp4／縱方向のジグザグストローク（縱向的鋸齒狀劃線）.mp4

7 横向／縱向的鋸齒狀劃線

這是朝向特定方向以鋸齒狀劃線的方法。鋸齒狀的呈現方式，依照每種筆刷都各自有適合的預設方向。比方說，「地面 粗糙 凹」筆刷（第66頁）是預設如 A 一般的橫向鋸齒狀劃線（如果是橫向的話，雖然不需要特地設定鋸齒狀劃線也無妨，不過像這樣1次劃線就能夠描繪出廣大面積的方法還是蠻好用的）。如果將其修改為 B 一般的縱向鋸齒狀劃線，則描繪時會顯得過於稀疏，造成質感無法好好地銜接在一起。

除此之外，像是「草地」（第68頁）及「平原」（第70頁）筆刷等，這類用來描繪具有立體深度的平面筆刷，也很適合橫向的劃線。

雖說如此，並非縱向的鋸齒狀劃線就一無是處，像是「懸崖」筆刷（第60頁）這種需要以劃線的重疊來形成變化的筆刷，如果能依目的區分使用橫向／縱向的鋸齒狀劃線，就能擴大表現的幅度。

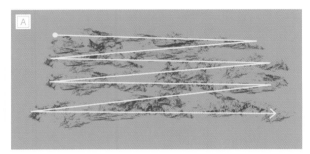

横向的鋸齒狀劃線

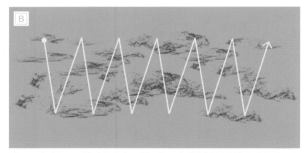

「地面 粗糙 凹」筆刷的場合、縱向的鋸齒狀劃線將會使質感無法順利銜接

ぐるぐるストローク（繞圈劃線）.mp4

8 繞圈劃線

這是由數個小圓圈連接在一起的劃線方式。

比方說，將「煙 硬」筆刷（第86頁）以右圖般的劃線方式描繪時，煙的密度會增加，輪廓也會呈現出升騰翻滾的感覺。

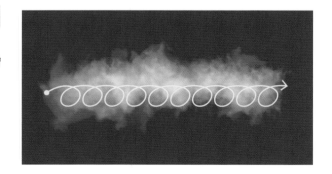

☐ ぐるぐるストロークとほかのストロークを組み合わせる（繞圈劃線與其他劃線方式組合搭配）.mp4

9 繞圈劃線與其他劃線方式組合搭配

繞圈劃線與其他劃線方法組合搭配後，可以拓展表現的幅度。
比方說，繞圈劃線與一直線簡單呈現的劃線部分組合搭配，可以
形成不錯的疏密變化，表現出更自然的煙霧感。

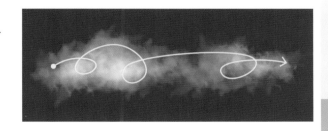

☐ ランダム系ブラシのやり直し（隨機性筆刷的重新繪製）.mp4

10 隨機性筆刷的重新繪製

每次描繪都會出現隨機形狀的筆刷，要想描繪理想的效果，勢
必會需要經過幾次重新繪製（undo）。
比方說，「闊葉樹外形輪廓」（第 50 頁）「大樓群」（第 127
頁）筆刷會隨機地描繪出不同的外形輪廓以及陰影的效果。「岩
壁凸 1」（第 58 頁）「山 明 左」（第 62 頁）筆刷則會隨機地
描繪出不同形狀的質感。
這一類筆刷因為具有隨機性的關係，不見得 1 筆下去就能描繪
出心中理想的形狀。因此，如果描繪出來的效果不夠理想的話，
就需要重新繪製（Ctrl＋Z），若還是不如預期，那就再一次重
新繪製，像這樣的重複繪製是不可避免的。
雖然會讓人感覺有些費工夫，不過和不使用這些筆刷，而是從零
開始手工描繪相較之下，重新繪製還算是小意思了。
這裡使用「煙火 隨機」筆刷舉例說明。下圖每一張都是只有 1
次橫向劃線的描繪結果。

A 的煙火形狀恰巧分布得當，即使作為插畫的主體，也可以用來
當作豐富畫面的物件使用。

B 有 2 處並排的形狀相同部位。如果只是用來豐富畫面也就罷
了。但如果主體部分出現像這樣的描繪圖樣的話，看起來就沒有
那麼理想了。

C 並排了好幾個相同形狀。不管在任何地方使用，這樣都是 NG
的。

☐ スタンプ（蓋章）.mp4

11 蓋章

目前為止都是解說以劃線方式的描繪方法。不同於此，本書也收
錄了許多以「蓋章」般按壓方式使用的筆刷。只要將筆刷蓋在畫
布上（也就是只要點擊即可）就能隨機描繪出形狀或質感。
這種方法的重點是需要重新繪製數次，直到描繪出來的效果讓自
己滿意為止。這裡以「布 暗」筆刷（第 138 頁）描繪 T 恤質感
作為範例。

A 皺褶過深，所以需要重新繪製。

B 皺褶與身體的立體感無法搭配，所以需要重新繪製。

C 乍看之下並沒有特別異常的感覺，所以決定採用。

如同各位所看到，光只是蓋章，並無法呈現出完美的效果。重點
在於如何尋找「妥協之處」。這次是以 C 為基底，將不足的部
分透過手工描繪補足。

在極偶然的情形下，也是會有描繪出比想像中更好質感的時候。
出現這種情形只能說實在是太幸運了。
在當下那個時間點，順利完成插畫固然感到開心，但是能夠理解
質感的表現方法，就能夠增加自己的表現手法的選項。就筆者一
直以來的經驗，也是藉由這樣的形式學習領悟到許許多多不同的
表現手法。雖說這樣的收獲充其量只是附加物，但這也是使用圖
樣筆刷的好處之一。

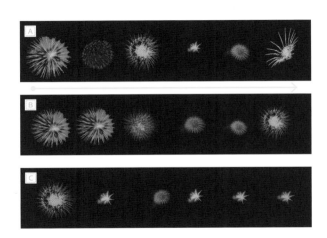

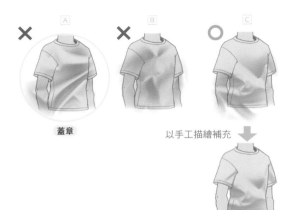

× A × B ○ C

蓋章

以手工描繪補充

基本

2 使用本書的筆刷描繪風景插畫

以封面插畫為實例，解說筆刷的運筆以及描繪方法等基本的技法。
雖然只以現實生活中存在的要素（如大樓或街景、森林或瀑布等）構成畫面，但只要
在組合搭配稍微下點工夫，就能夠表現出與現實風景別具風格的世界觀。
避免以厚塗上色的筆刷填充上色，盡可能只以本書收錄的筆刷進行描繪示範。
右圖是最後的插畫與圖層（圖層資料夾）
的構成。基本上是依照各 STEP 的要素
新建圖層，再依照各部位建立圖層資料
夾統合管理。

▶ 📁 100 %通常　11 仕上げ
▶ 📁 100 %通常　9 最近景 森
▶ 📁 100 %スクリーン　10 遠近感強調
▶ 📁 100 %通常　7 森
📄 100 %加算(発光)　5 STEP3 水しぶき
▶ 📁 100 %通常　6 建物
▶ 📁 100 %通過　5 滝
▶ 📁 100 %通常　4 產
▶ 📁 100 %スクリーン　10 遠近感強調
▶ 📁 100 %通過　8 街並み
▶ 📁 100 %通常　3 海
▶ 📁 100 %通常　2 雲
▶ 📁 100 %通常　1 空

1 製作天空的空間

以填充上色工具及漸層工具簡單描繪天空的空間。

STEP 1

在天空的部分以選擇範圍工具的「長方形選擇」建立選擇範圍，
再以填充工具塗成藍色。這就會成為天空的底圖。接下來的
STEP2 會以較淺的顏色進行漸層處理，所以這裡要選擇較深的
顏色。

STEP 1

STEP 2

將圖層剪裁 3 層，進行漸層處理呈現出天
空的深度。以漸層工具大略地營造出顏色的
變化，然後再強調出上下的顏色變化，呈現
上方顏色較深，下方顏色較淺的漸層處理。

相加（發光）

STEP 2

+

📁 100 %通常　1 空
　　📄 100 %加算(発光)　STEP2 グラデ3
　　📄 100 %通常　STEP2 グラデ1
　　📄 100 %通常　STEP2 グラデ2
　　📄 100 %通常　STEP1 空下地

STEP 3

這麼一來，天空的空間部分就完成了。

=

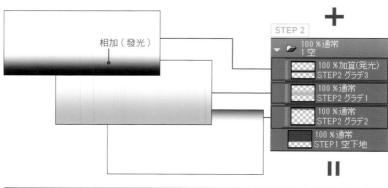

STEP 3

補充　愈遠的地方愈會受到大氣（空氣）
的影響，顏色會變得較淺而且愈來
愈朦朧，這種表現方法稱為「空氣
遠近法」。這裡的天空也是愈朝向
下方顏色愈淺，表現出「愈往畫面
下方，天空愈有深度」的感覺。

2 描繪雲朵

描繪雲朵。依照使用的筆刷不同，限定描繪範圍，就能夠表現出具有統整性的雲朵分布。

STEP 1

以「雲1」筆刷（第46頁）描繪上空的雲朵。

STEP 2

以「捲積雲」筆刷（第47頁）描繪天空深處較薄的雲層。使用與其他雲朵相同的顏色描繪，然後降低圖層的不透明度，就能呈現出自然的薄雲層。

STEP 3

以「積雨雲」筆刷（第47頁）描繪地平線附近的雲。

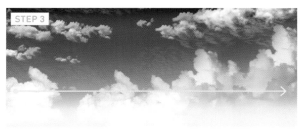

横向的劃線
反覆劃線與 undo（Ctrl + Z）取消重劃，直到雲層的排列符合自己想要的形狀為止。

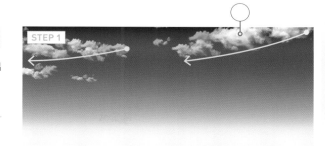

由右上朝向下側一邊帶著彎弧，一邊稍微朝向左下劃線
雲朵密集的部分可以重疊劃線

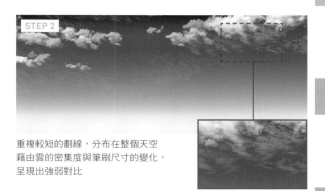

重複較短的劃線，分布在整個天空
藉由雲的密集度與筆刷尺寸的變化，呈現出強弱對比

> **補充**
> 如同前述，依照各 STEP 的要素建立圖層，仔細區分進行作業。這樣在後續如果需要微調整或是修正時會比較輕鬆。

3 描繪海洋

描繪遠方可以見到的海洋。和天空相同，先以填充上色和漸層工具製作基底，然後再以各種筆刷描繪海面的波浪模樣。

STEP 1

與 1 的 STEP1 相同，將海洋的部分填充上色。選擇與天空的基底色相近的顏色。

STEP 2

讓海洋增加一些深度。由於上面是朝向畫面深處，因此漸層處理成較淺的顏色。與天空相較下，漸層的範圍要狹窄一些比較有海洋的感覺。

STEP 3

這麼一來海洋的基底部分就完成了。這次畫面上的海洋面積較狹窄，所以只要1次漸層處理即可。不過如果畫面上的海洋佔有更大面積時，與天空一樣增加一層較深的漸層處理會更理想。

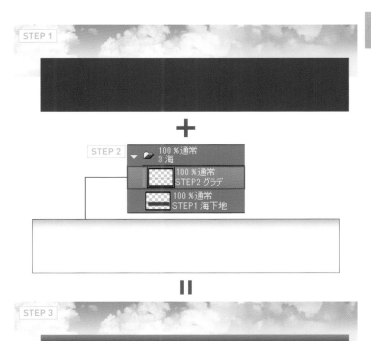

STEP 4

以「水面 凸 1」筆刷（第 78 頁）描繪海面的波浪模樣。將「相加（發光）」圖層資料夾剪裁至 STEP2 的漸層，然後在其中建立圖層。在這個圖層進行描繪，會受到基底部分的漸層影響，可以表現出配合那個顏色的顏色變化。

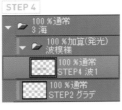

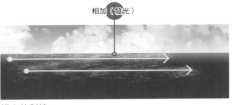

橫向的劃線
以前方、中間部分、水平線附近的 3 個階段為參考，變更筆刷尺寸，呈現出遠近感。

STEP 5

以「水面 凸 2」筆刷（第 78 頁）增加波浪的明亮部分。將新建圖層剪裁至 STEP4 圖層進行描繪。

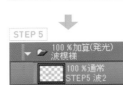

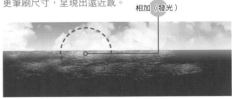

只將一部分調整變亮，呈現出強弱對比

STEP 6

使用「相加（發光）」圖層與漸層工具，將水平線附近的海面調整變亮。除了要呈現出遠近感的目的之外，更是為了要表現出海面上的反光。

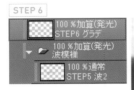

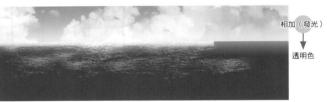

4 描繪懸崖

描繪位於畫面前方懸崖。

STEP 1

描繪懸崖的外形輪廓。
使用 CLIP STUDIO PAINT 預設的沾水筆工具「G 筆」等進行描繪。外形輪廓的顏色最終會成為陰影部分的顏色。不僅限於這裡，基本上都會以天空的顏色為基準較好。

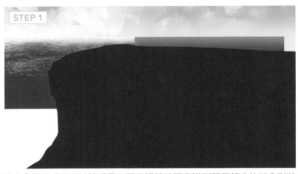

只有左側的懸崖面外形輪廓會在完成時可以被看見，因此描繪時要意識到那個部分的凹凸形狀

STEP 2

將圖層剪裁至外形輪廓，使用「岩壁 凸 1」筆刷（第 58 頁）描繪懸崖的質感。左上（接近光源處）的密度要描繪得較濃一些。然後再以噴槍工具的「柔軟」，將相同的顏色薄塗上色，使質感融入周圍。

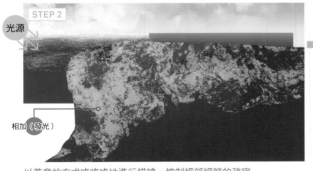

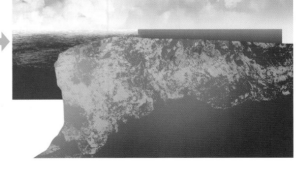

以蓋章的方式咚咚咚地進行描繪，控制細部細節的疏密

補充 不僅限於這裡，經常要假設光源來自左上方，懸崖的所有部位都要符合光源的方向。

STEP 3

以「岩壁 凸2」筆刷（第58頁）追加描繪質感的明亮部分。描繪時要意識到岩石的反光部位。

預先將 STEP2 的步驟都整合在圖層資料夾中，然後再將「明亮部分」整合在「相加（發光）」資料夾中。將圖層剪裁至 STEP2 的資料夾進行描繪。

STEP 4

將圖層剪裁至「明亮部分」圖層資料夾，以「懸崖」筆刷（第60頁）描繪陰影部分的細節。使用與 STEP1 描繪外形輪廓時相同的顏色，比較方便融入周圍。

STEP 5

只有質感表現的話，懸崖的立體感還是不足，因此要在左面邊緣部分以「G筆」加上較深的陰影。如此即可表現出懸崖側面的迂迴曲折。

STEP 6

將下一步驟的 5 預計描繪瀑布的部分以「G筆」填充上色。因為岩壁的質感如果保留下來的話，細部細節之間的重疊會對彼此形成干擾，如此就會無法突顯出瀑布的部分。

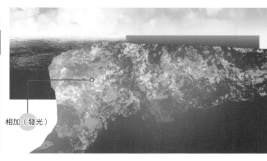

相加（發光）

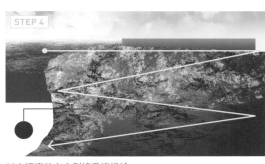

以大幅度的左右劃線重複描繪

呈現迂迴曲折

5 描繪瀑布

在懸崖上追加瀑布，補強懸崖以及插畫本身的規模感。

STEP 1

以「瀑布 明3」筆刷（第75頁）描繪水流。

STEP 2

以「相加（發光）」圖層與「瀑布 明2」筆刷（第74頁）描繪水流的明亮部分。呈現出受到陽光照射而閃閃發光的印象。

STEP 3

使用「水花2」筆刷（第75頁）描繪水面的水花。

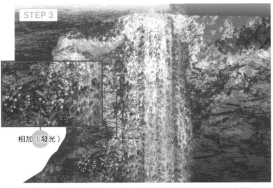

相加（發光）

相加（發光）

重疊數次較短的縱向劃線
左上附近的劃線稍微錯開，看起來分布較為均勻

縱向的劃線
避免讓水流的線條出現左右錯位，可以表現出水勢的洶湧澎湃

以瀑布為劃線的出發點，朝向想要讓水花濺開的方向劃線

6 描繪建築物

描繪懸崖上的建築物。這是插圖的主要部分。使用筆刷就能簡單描繪出形狀和細部細節，然後再加上較大的陰影提升畫面品質。

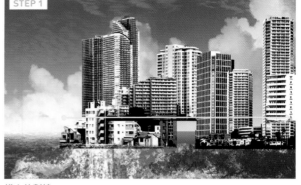
STEP 1

STEP 1

以「城鎮遠景」筆刷（第128頁）描繪建築物。此外，將主要色設定為「黑」，輔助色設定為「白」進行描繪，會比較方便進入後續的步驟。

主要色
輔助色

> **補充**
> 劃線後，在線的稍微下方再重疊畫一次相同的劃線，可以增加建築物的密度。此時如果將筆刷尺寸稍微放大的話，可以呈現出遠近感。

橫向的劃線
反覆劃線與 undo（Ctrl + Z）取消重劃，直到滿意為止。

STEP 2

將建築物的部分區分為線稿與底圖（外形輪廓）。
首先，複製 STEP1 畫好的圖層，在上一圖層執行 [編輯] 命令列→ [將亮度變為透明度]。於是，以「白色」描繪的部分都會變成透明，只留下線稿部分。
接下來在下一圖層執行 [編輯] 選單→ [將線的顏色變更為描繪色]。於是，就能填充上色成單色。這麼一來底圖部分就完成了。

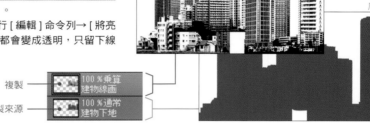
STEP 2
線稿
底圖

複製 —— 100％乘算 建物線畫
複製來源 —— 100％通常 建物下地

STEP 3

圖層的構成如下圖所示。利用底圖與線稿之間的「相加（發光）」圖層資料夾，追加感覺如同受光照射般的明亮部分。用「G筆」描繪。意識到光源的方向，將建築物的左側調整變亮。基本是要將大塊面整個填充上色，然後在各處加上線條狀的明亮邊緣線細節即可。

STEP 3

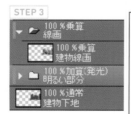
STEP 3
100％乘算 線畫
100％乘算 建物線畫
100％加算（発光）明るい部分
100％通常 建物下地

在大樓各處追加斜切的部分（正確說來，這樣的光源以及建築物的形狀不會形成這種陰影，不過因為符合對大樓的「既定印象」，看起來反而更有真實感）

在底圖追加明亮部分後的狀態
相加《發光》

STEP 4

以「夜景」筆刷（第130頁）追加細部細節。追加完成後，在各建築物的左上方附近以噴槍工具的「柔軟」進行處理，使細部細節融入周圍。

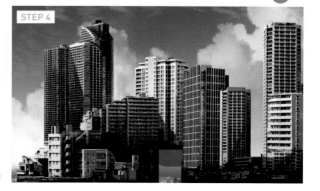
STEP 4

要以隨機性的劃線加上整體的細部細節

STEP 5

使用「濾色」圖層將整體融入周圍的景色，並整理畫面的遠近感及空氣感。將重疊在後方的建築物填充上色，呈現出建築物與建築物之間的規模感。

調整明亮

7 以森林隱藏建築物的地平面

在建築物與懸崖的地平面描繪森林。
這除了在地理位置上屬於必要的要素，同時也是為了隱藏建築物的地平面所需要的處理。
不限於建築物，只要是物體與物體的地平面，都是相當難以描繪的部位。在構圖的時候就要經常像這樣考量自然而然的隱藏地平面的方法。

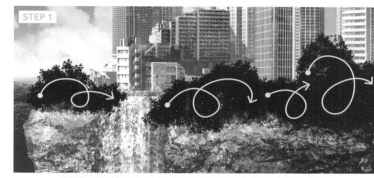

STEP 1

以「葉子外形輪廓」筆刷（第 51 頁）描繪森林的外形輪廓。明確區分葉子茂盛隆起的部分，以及並非如此的部分，就能呈現出具有強弱對比的外形輪廓。

沿著想要描繪的森林輪廓，以畫著小圓圈的方式繞圈劃線移動筆刷

STEP 2

剪裁「相加（發光）」圖層，使用「葉子」筆刷（第 51 頁）描繪細小葉片的細部細節。細部細節描繪完成後，以噴槍工具的「柔軟」使其融入周圍。

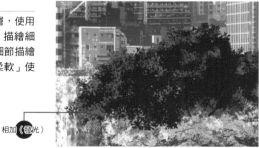

 相加（發光）

重複繪製如連續線條般的劃線

STEP 3

將「相加（發光）」圖層剪裁至 STEP2，以「葉子」筆刷增加明亮部分。

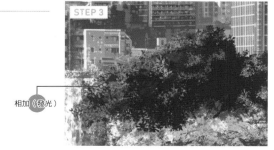

相加（發光）

重複繪製如連續線條般的劃線

8 描繪遠景～近景的街景

描繪懸崖下方可見的街景。雖然是細部細節密集的部分，街景本身使用筆刷就能簡單描繪。

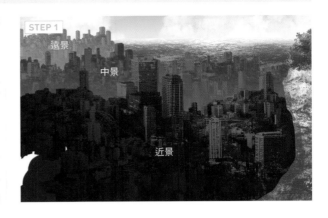

STEP 1

這是相當具有距離感、規模感的部分，因此街景裡面也要區分「近景」「中景」「遠景」3 階段描繪。

STEP 2

以「城鎮望遠」筆刷（第 130 頁）描繪。與懸崖上的建築物相同，為了之後方便區分線稿及底圖，這裡以黑白單色描繪。筆刷尺寸是愈靠近近景愈大。將差異加大到接近誇張的程度，更能呈現出強弱對比。

各距離都以 Z 字型劃線重複 2～3 次進行描繪

STEP 3

與 6 的 STEP2 相同方法，區分線稿與底圖。

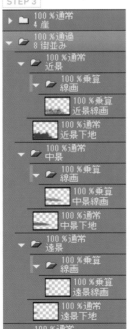

依照各個距離，將圖層整理至圖層資料夾

底圖的顏色愈接近遠景愈淺，愈接近近景愈深，會比較方便後續調整顏色

 遠景

 中景

 近景

STEP 4

只將較高的大樓及顯眼部分處理成受光照射。使用「濾色」圖層及漸層工具，一邊意識到空氣遠近法，一邊使愈朝向遠景顏色愈淺的方式補強距離感。

STEP 5

與 6 的 STEP4 相同，以「夜景」筆刷追加細部細節，再以噴槍處理融入周圍。

9 在最近景描繪森林

藉由在最前方描繪森林，營造出存在著另一層空間的感覺，更加強調出畫面整體遠近感。

STEP 1

使用「針葉樹外形輪廓」「闊葉樹外形輪廓」筆刷（第 50 頁），描繪森林的外形輪廓。
這裡主要是以左側針葉樹、右側闊葉樹的方式進行描繪。

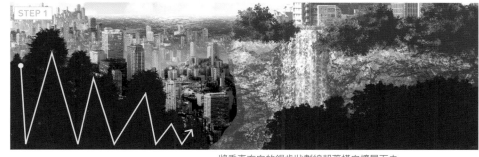

STEP 2

以 7 的 STEP2、STEP3 相同要領，描繪葉子細部細節。最後再使用「葉子」筆刷，加上與光源方向相反，來自右下側的淺藍色反光。這是其他的部分不需要進行的步驟，但因為這裡是最接近畫面前方的景色，增加一些細部細節會比較有說服力。

將垂直方向的鋸齒狀劃線朝著橫向擴展而去
不足的部分可以用蓋章的方式修飾

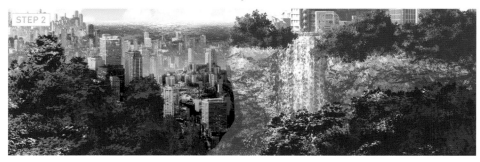

10 強調遠近感

必要的要素都已經描繪完成了。這裡是要進一步強調出遠近感、擴大空間性。

STEP **1**

在最近景的森林與懸崖（包含森林、瀑布、建築物）之間建立「濾色」的圖層資料夾。

STEP **2**

在「濾色」圖層資料夾內，追加一個由下方開始的漸層。這麼一來，就能襯托出森林那一側的外形輪廓，同時懸崖那一側的顏色也會顯得朦朧補強空氣遠近法，可以說是得到一石二鳥的效果。

STEP **3**

接著在同一個圖層資料夾內，以「雲1」筆刷加上霞雲。不光是只有遠近感的表現，同時也能說明懸崖是位於高度足以產生朦朧霞雲的場所。

STEP 1

	100%通常 9 最近景 森
	100%スクリーン 10 遠近感強調
	100%通常 7 森
	100%加算（発光） 5 STEP3 水しぶき
	100%通常 6 建物
	100%通過 5 滝
	100%通常 4 崖

透明色

↑

濾色

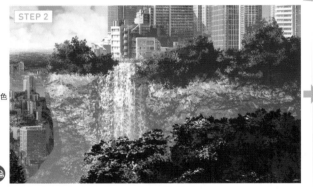

STEP 2

STEP 3

霞雲

STEP **4**

懸崖與左側街景之間也以 STEP1 ～ STEP3 相同的方式處理。關於雲的描寫，與其說是霞雲，不如描繪成高度較低的雲朵，看起來會比較有說服力。

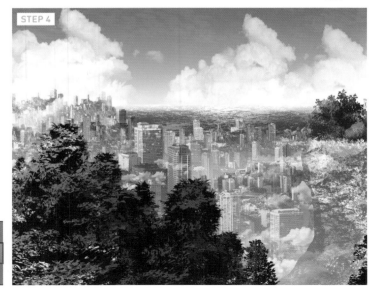

STEP 4

	100%通常 4 崖
	100%スクリーン 10 遠近感強調
	100%通過 8 街並み

11 修飾完稿

這是最後的修飾完稿。

STEP 1

意識到陽光的方向，由左上方開始加入漸層。因為「濾色」圖層太過淡薄的關係，導致「相加（發光）」圖層會變得過亮，所以要改用「覆蓋」圖層。

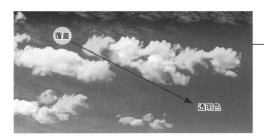

STEP 2

最後使用「鳥2」筆刷（第91頁），描繪出鳥群的細節。

由右方朝向左方，意識到稍微偏下方的彎弧，重複劃線重疊
愈朝向左方，筆刷尺寸就會愈小，強調出畫面的立體深度

完成

基本

3 筆刷素材照片的拍攝方法

這裡要解說可以用來製作成筆刷素材的素材照片拍攝方法。重點有以下 4 點。

1 是否有明確拍攝到詳細的細部細節

2 是否有完整拍攝到想要作為筆刷素材使用的部分

3 對比度是否方便擷取出想要的素材

4 是否有拍攝到素材與周圍環境的重疊、連接等相互關係

接下來讓我們一項一項仔細說明吧！

1 是否有明確拍攝到詳細的細部細節

要當作筆刷素材使用的照片，對比度以及細微的細部細節是否明確是一件很重要的事情。如果標準放得太寬的話，只能得到印象模糊，既不好也不壞，難以使用的筆刷素材。這裡以積雲的照片為例進行解說。

好的照片

天空的顏色很深，輪廓線也很明確。雲的形狀也有很多細節清楚，顏色較深的線條感，具備了容易製作成筆刷素材的要素。

差強人意的照片

整體的輪廓模糊，雲的細部細節既不明顯也比較弱。這麼一來就算能順利製作成筆刷素材，大概也只能用來描繪模糊的煙霧之類的效果罷了。

② 是否有完整拍攝到想要作為筆刷素材使用的部分

想要作為筆刷素材使用的要素是否有完整收進照片，而沒有被鏡頭切到邊緣，是一件非常重要的事情。這雖然聽起來像是非常理所當然的事情，不過物體與物體之間的交界處曖昧的自然物照片，一不小心就會有遺漏的部分。這裡同樣以雲為例進行解說。

好的照片

有將整個雲塊完整收進照片中央。既可以將雲視為一整塊使用，也可以像框起來的紅圈這樣分割使用，都很適合拿來製作成筆刷素材。雲與雲之間連接的部分較少，形成容易分割的形狀，這也是一大重點。

差強人意的照片

左上與左下的雲超出畫面外，無法直接拿來製作成筆刷素材。A 的部分與下側的雲連接在一起，加上下側的雲朝橫向分布，所以這裡無法順利擷取製作成素材。即使將 A 的部分勉強擷取出來，形狀也是長方形，和所謂「典型的雲」的形狀不同，想必很難使用吧！對筆刷素材製作來說「典型的印象」是非常重要的重點。

B 的雲乍看下與其他的雲分離獨立，好像還不錯。但在建立筆刷的步驟中，會將畫面變換為高對比度的單色畫面，此時因為周圍天空的顏色較淺的關係，整個區塊會變成一體化，很難單獨擷取出來製作成筆刷素材。

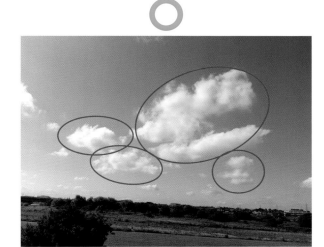

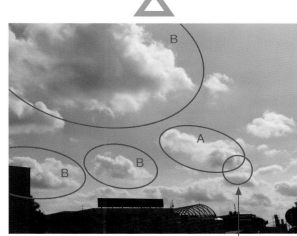

連接在一起

補充

話雖如此，△照片的右上方框起來的OK部分可以使用，因此也不能說整張照片都失敗了。

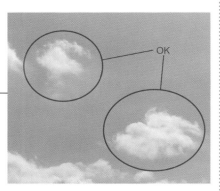

OK

3 對比度是否方便擷取出想要的素材

在 2 也有提到，是否容易擷取製作成筆刷素材是很重要的考慮方向。對比度愈高的照片，愈容易擷取素材。這裡以製作樹幹的筆刷進行解說。

好的照片

複雜的樹枝部分因為逆光的關係，形成剪影般的外形輪廓，以自動選擇工具就可以容易擷取下來。下方的樹幹部分因為與後面的住宅重疊在一起的關係，狀況不太理想，不過樹幹的形狀較單純，所以不會形成太大的問題。

差強人意的照片

一看就知道，這張照片要將樹幹擷取出來的難易度高，並不適合用來製作筆刷素材。

4 是否有拍攝到素材與周圍環境的重疊、連接等相互關係

這部分是需要同時滿足 2 「是否有完整拍攝到想要作為筆刷素材使用的部分」的條件。但因為這是很重要的要素，所以要特別解說。

良好的照片

草和地面的分割部分，以及朝向畫面深處，長度較低的草的推移都有拍到。只要將這些要素運用在筆刷裡，就能製作表現出「存在於自然中的草叢」筆刷。

差強人意的照片

當需要草叢素材的時候，很容易會拍成像這樣的照片，就算能表現出草的質感或分量感，但並沒有拍攝到以區塊為單位的草叢「輪廓」。這麼一來，即使能夠描繪草叢「內部」，也無法描繪出草叢與周圍環境的相互關係。成為與其說是用來描繪質感，不如說是用來描繪「模樣」的筆刷。

補充

如果遇到想要的拍攝對象時，建議可以改變拍攝的條件多拍幾張照片。比方說，下述的 2 張照片就是改變了亮度的設定，調整對比度後拍攝而成。
此外，經常會發生在數位相機或是智慧型手機的小畫面看起來沒問題，但放大到 PC 畫面觀看時才發現手抖動的情形。為了保險起見還是多拍幾張照片比較好。

A 是城鎮整體與天空的對比度比較高，方便將城鎮與建築物的輪廓擷取出來。

A

B 是建築物的細部細節明顯，適合製作成強調細部細節的筆刷。

B

基本

4 筆刷的製作方法

解說由照片製作筆刷素材的方法。這裡以雲的照片為例進行示範。

1 由照片製作筆刷用圖像素材

STEP **1**

以 CLIP STUDIO PAINT 讀取筆刷素材來源的雲的照片,透過 [編輯] 選單→ [色調補償]→ [色相、彩度、明度] 將「彩度」設定為「-100」調整成灰色調。
STEP2 會將對比度調整成適合筆刷形狀,但在那之前先要預想準備將哪個部分製作成筆刷形狀。

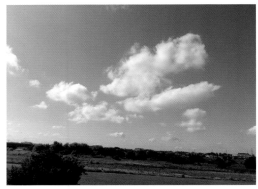

筆刷素材來源的雲的照片

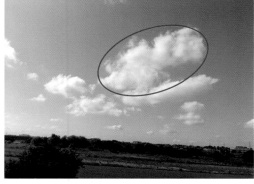

補充 在 CLIP STUDIO PAINT 中的描繪部分是筆刷素材的黑色部分。白色部分不會被描繪出來。此外,如果想要一邊描繪一邊設定顏色的話,必需要將筆刷素材設定為灰色調。

STEP **2**

以 [編輯] 選單→ [色調補償]→ [色階補償] 調整對比度。將黑色與白色部分明確的呈現出來。

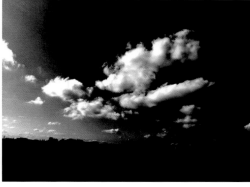

STEP **3**

將想要製作成筆刷形狀的部分擷取出來。首先要選取不要的天空部分。因為在 STEP2 調整對比度的關係，大部分的天空會變成黑色，所以使用自動選擇工具就能一口氣選取。

自動選擇

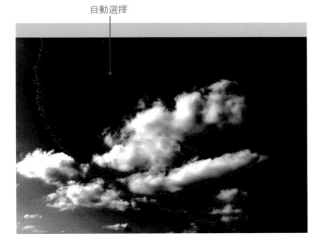

STEP **4**

建立新建圖層，將 STEP3 選取的天空部分填充成方便辨視的顏色。

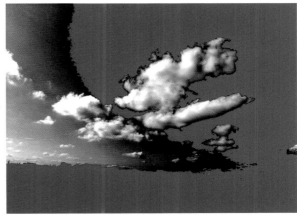

在這裡是填充上色成紅色

STEP **5**

在 STEP4 的階段，下側部分仍然與其他的雲連接在一起。繼續使用自動選擇工具選取要刪除的部分。不要想要 1 次全部選取，而是以 Shift ＋點擊一點一點擴大鄰接部分追加選擇範圍。將自動選擇工具的工具屬性面板的「顏色的誤差」數值設定得較小，就能夠以較細微的階調執行選取。

選擇的範圍暫時先填充上色成紅色。稍微出現空隙的部分，以手工作業填充上色使其連接在一起。

STEP **6**

讓雲的輪廓線融入周圍。

自動選擇的部分難免都會呈現鋸齒狀邊緣，要減輕這樣的狀況。除此之外，雲的輪廓要柔軟一些看起來比較自然。基於以上的理由，
需要進行模糊處理。

將填充成紅色的圖層以 [濾鏡] 選單→ [模糊] → [高斯模糊] 進行處理。「模糊範圍」設定為「10」。

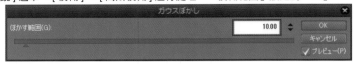

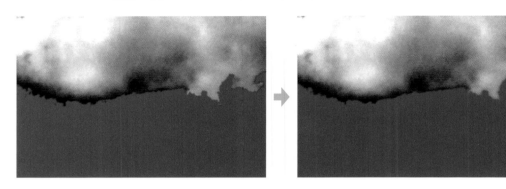

STEP **7**

將照片圖像調整成只有雲的部分。雲以外的不要部分填充成紅色，然後以此建立起來的選擇範圍將照片刪除。

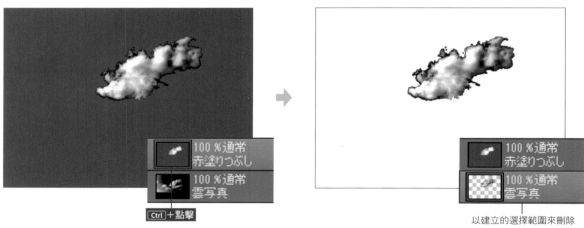

以建立的選擇範圍來刪除

STEP **8**

這個筆刷是以描繪「白雲」為目的，所以必須要製作成用來描繪
雲的白色部分的筆刷素材。

以現狀來說，只能夠用來描繪雲的邊緣以及陰影。在 CLIP
STUDIO PAINT 中的描繪部分是筆刷素材的黑色部分，所以要
以 [編輯] 選單→ [色調補償] → [色調反轉] 將黑白反轉，使雲
的白色部分變成黑色。

在這個狀態下，還殘留了一些灰色或白色的部分，如果直接製作
成筆刷素材的話，會變成「不透明」的筆刷，無法透過底下的顏
色。因此，要執行 [編輯] 選單→ [將亮度變為透明度]，使白色
變成透明，灰色變成半透明。

這麼一來，筆刷用的圖像素材就完成了。

2 登記筆刷用圖像素材

STEP **1**

將❶建立起來的圖像登記素材為筆刷用素材。

選擇❶ STEP8 的圖層，執行 [編輯] 選單→ [登記素材] → [圖像]。將素材取名，打勾確認「作為筆刷前端形狀使用」。素材的保存目的地為 [圖像素材] → [筆刷]，然後點擊 [OK]。

取一個好記的名稱

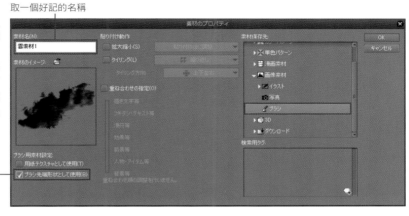

打勾選取

STEP **2**

製作以❷的 STEP1 登記的素材設定的筆刷。

在筆刷類工具（這裡是沾水筆工具）的輔助工具面板左上的選單→執行 [建立自訂輔助工具]。畫面上會顯示出「建立自訂輔助工具」對話框，請幫筆刷取名後點擊 [OK]，即可建立筆刷。

輔助工具詳細面板會顯示出來，[筆刷形狀]→點擊 [筆刷前端] 標籤。在 [前端形狀] 的設定項目選擇 [素材]，點擊 [追加筆刷前端形狀]。於是，[選擇筆刷前端形狀] 的對話框就會顯示出來。選擇❷ STEP1 登記的筆刷用素材，再點擊 [OK]。

輸入素材名稱就能縮小尋找範圍

STEP 3

右圖是將建立好的筆刷在黑底上以白色描繪的狀態。上方是以蓋章的方式，下方是以橫向劃線的方式描繪。劃線的部分因為沒有設定描繪間隔的關係，變成連續描繪，看起來一點也不像是雲。

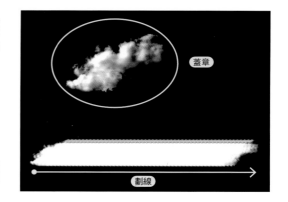

3 設定筆刷

STEP 1

接下來還要進一步自訂，讓筆刷更接近理想。
首先要增加筆刷的 [前端形狀]。這裡要再設定 3 朵雲的形狀。[前端形狀] 的設定方法與 1 ～ 2 的步驟相同。下圖紅色圓圈圍繞的部分就是新設定為筆刷前端形狀的部分。

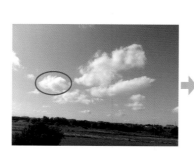 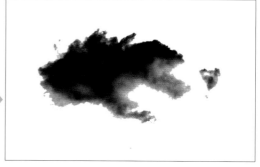

補充

CLIP STUDIO PAINT 的筆刷可以登記好幾種不同的筆刷 [前端形狀]，依照這些的組合搭配可以建立起隨機性描繪的筆刷。

STEP 2

完成將 4 種雲的圖像素材設定為筆刷的 [前端形狀]。

STEP 3

反覆試畫，再由輔助工具詳細面板調整各種設定值。

影響源設定

[筆刷尺寸] 分類

點擊筆刷尺寸的 [影響源設定] 圖示，在筆刷尺寸影響源設定將「筆壓」與「隨機」的最小值設定為「80」。藉由大小尺寸的隨機性，可以表現出雲的多樣性，但如果最小值設定得太小的話，在描繪上看起來會顯得不自然，所以要設定為 80。

[邊緣柔化處理] 分類

為了要表現出雲的輪廓，將邊緣柔化處理設定為「強」。

[筆刷形狀] → [筆刷前端] 分類

與筆刷尺寸的設定相同，將厚度的 [影響源設定] 的「隨機」最小值設定為「80」。
厚度的套用方向設定為「水平」。

方向的 [影響源設定] 也將「隨機」的最小值設定為「5」。影響值雖然只有 5，但這樣就已經足夠表現出方向的隨機感了。

筆刷濃度要將基本值降低為「90」，[影響源設定] 也要將「隨機」的最小值設定為「70」。
這麼一來，就能夠表現出雲的隨機感和透明感。

影響源設定

影響源設定

[筆刷形狀] → [筆劃] 分類

劃線的「間隔」設定為「固定」，數值擴大到「60」。
與筆刷尺寸的設定相同，點擊間隔固定值的 [影響源設定] 圖示，將「隨機」的最小值設定為「50」。
更進一步，將反覆方法設定為「隨機 ◆」

影響源設定

STEP **4**

這就是製作完成的筆刷的描繪手感。上方是橫向劃線的狀態，下方是一邊呈現隨機感，一邊劃線的狀態。由於這是可以描繪尖銳形狀雲朵的筆刷，與其用來描繪大片的雲層，更適合用來描繪周圍的零散雲朵。

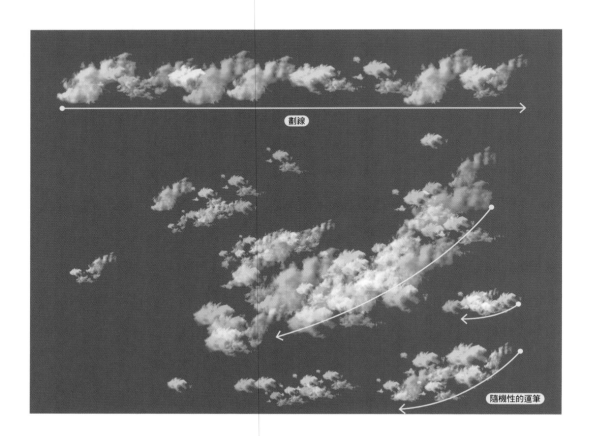

劃線

隨機性的運筆

補充

不管是照片的拍攝對象，或是照片本身都會有「版權」的問題發生。如果不先確認就直接使用的話，有可能會因為違反肖像權或著作權而受到處罰。

舉一個身邊有可能發生的案例，那就是「使用在網路上取得的照片」這種情形。

最近因為使用了未獲許可的照片，被發現後遭到追究責任的案例不斷增加。特別是現在 SNS 上的網友凝聚力較強，經常一不小心就會發生所謂的「群起攻訐」事件，無論如何都應該避免這一類的風險（說到頭來，與其做好風險管理，不如一開始就不應該做這種違反道義的事情）。不管是 SNS 也好或是個人網站也罷，「 對不要使用那些網路上可以取得的照片」是比較安全的作法。

此外，網路上也有很多免費公開，也同意使用的照片。但那些照片如果被其他的版權團體買下來的話，就會產生新的版權，造成無法再繼續使用的案例。當然，如果不知道這樣的狀況，使用照片的話，就會產生問題。

因此，使用照片的時候，限定只使用「自己拍攝的照片」或是「由親朋好友拍攝，並正式取得使用許可的照片」就沒有問題了。

關於拍照對象的部分，基本上只要是「在公共道路上拍攝的照片」，使用起來就沒有問題。

然而，即使是在公共道路上拍攝的照片，如果能特別指定出其他人的容貌，就會侵害到個人的隱私權。請注意不要使用那些照片。

此外，使用照片時如果可以明顯識別出特定物件（大樓的看板、形狀、車子的牌照等）的話，有可能必須要個別取得許可才能夠使用，請注意。

自然物筆刷

自然物 1 雲

2章
自然物筆刷

基本上每一種筆刷都是只要以劃線或蓋章就能描繪出雲的形狀的便利筆刷。

📄 cloud01.sut（1.72MB）

雲 1

可以描繪翻滾升騰的雲朵基本
形狀的筆刷。

> **使用的重點**
> ● 以劃線與蓋章兩者中間的感覺使用
> ● 配置時讓幾個地方重疊，會使雲朵看起來更具豐富性

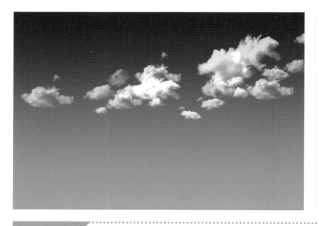

📄 cloud02.sut（2.45MB）

雲 2

可以用來描繪形狀壓縮或橫向
延展雲朵的筆刷。

> **使用的重點**
> ● 如同將連續線條般的劃線，隨意在一些位置中斷般使用
> ● 讓整體的流勢具備方向性，並且愈往畫面深處，尺寸愈
> 小，藉此營造出天空的立體深度

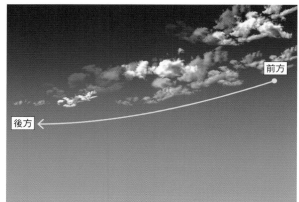

前方

後方

補充

雖然雲朵可以直接在普通圖層以白色描繪，不過如果在天空的底圖圖層上以合成模式「相加（發光）」圖層描繪的話，可以
表現出雲的翻滾升騰感或飄然的感覺。
在「相加（發光）」圖層進行描繪時，若以稍微帶點茶色的顏色描繪，轉換成合成模式時可以呈現出自然的色調。

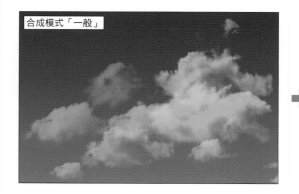

合成模式「一般」

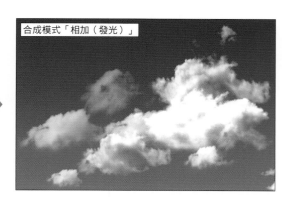

合成模式「相加（發光）」

📄 cloud03.sut（3.26MB）

雲 3

可以用來描繪形狀稍微有些變
化的雲朵的筆刷。

┌─ 使用的重點 ─────────
● 以重疊劃線的方式描繪大區塊，就能描繪出形狀複雜而且
 較厚的雲層
● 使用較淺的顏色描繪，可以呈現出天空整體的強調重點
└──────────────────

📄 cloud04.sut（1.72MB）

捲積雲

可以用來描繪捲積雲的筆刷。

┌─ 使用的重點 ─────────
● 以重疊劃線的方式描繪，可以呈現出天空的厚重感
└──────────────────

📄 cloud05.sut（1.55MB）

雲 邊緣

強調逆光時雲朵邊緣亮光的筆
刷。

┌─ 使用的重點 ─────────
● 使用於逆光或太陽附近的雲
● 以橫向的劃線重疊描繪，可以表現出雲海的感覺
└──────────────────

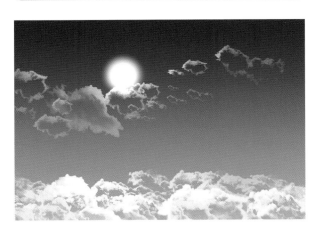

📄 cloud06.sut（2.48MB）

積雨雲

可以用來描繪積雨雲的筆刷。
因為預設使用於地平線附近，
所以下部設定為漸層慢慢消失。

┌─ 使用的重點 ─────────
● 在地平線附近以橫向劃線方式使用
● 少量以蓋章的方式配置也可以呈現出強弱對比
└──────────────────

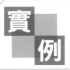

藉由筆刷的組合搭配，可以描繪出具有分量感的天空。這裡使用了所有的筆刷，描繪一個豪華的天空模樣作為示範。如果想要修飾完稿成比較自然的感覺，選定幾種筆刷描繪也可以。

STEP 1

天空的底圖首先要以基底色進行填充上色，然後再使用漸層工具的 [由描繪色轉變為透明色] 加上水藍色的漸層。

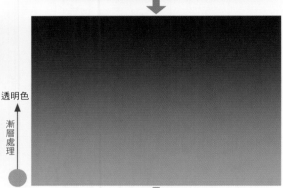

STEP 2

以「雲 1」筆刷配置基本的雲朵。這裡雖然沒有特別意識到流勢朝向畫面深處的方向性，但以空間來說，畫面上部是前方，下部則朝向深處，以尺寸感呈現出立體深度。

STEP 3

以「雲 2」筆刷描繪流勢朝向深處的雲朵。因為是右側朝向左側，前方至深處的流勢，所以雲的尺寸會呈現由大至小。上部的雲利用筆壓的控制，呈現出些微的漸層效果。

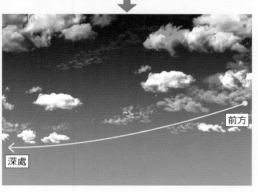

48

STEP 4

以「雲3」筆刷呈現天空的強弱變化。將筆刷調整至非常大的尺寸，以蓋章的方式在各部位描繪出較淺的顏色。藉由這樣的處理方式，可以表現出天空的複雜色調以及大氣的擾動。

STEP 5

使用「雲 邊緣」筆刷，在各處配置不同類型的雲朵，呈現出畫面的多樣性。如果描繪過度的話，會讓畫面失去整體感，因此這裡只是稍微豐富一下畫面即可。

STEP 6

使用「捲積雲」筆刷，加厚天空的層次。進一步要以劃線將 STEP2 描繪的大小雲朵連接起來，強調立體深度。

STEP 7

使用「積雨雲」筆刷，豐富下部的畫面後就完成了。

完成

● > 📁 02nature > 📁 02tree

自然物
2 樹木

這是用來描繪樹木及葉子的筆刷。

📄 tree01.sut（1.33MB）

闊葉樹外形輪廓

可以隨機地描繪數種不同闊葉樹外形輪廓的筆刷。

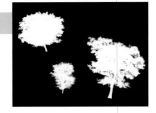

使用的重點
- 基本上以蓋章的方式使用
- 也可以使用鋸齒狀的劃線擴展森林的外形輪廓
- 因為是枝葉茂密狀態的外形輪廓，如果樹幹長度不足時，請以手工描繪補足

📄 tree02.sut（2.15MB）

針葉樹外形輪廓

可以隨機地描繪數種不同針葉樹外形輪廓的筆刷。

使用的重點
- 基本上以蓋章的方式使用
- 也可以使用鋸齒狀的劃線擴展森林的外形輪廓

補充

「闊葉樹外形輪廓」「針葉樹外形輪廓」是可以簡單地描繪樹木外形輪廓的筆刷，使用在遠景的效果較好。使用在近景時，細部細節略顯不足，因此需要與「葉子」筆刷組合搭配描繪。

tree03.sut（1.85MB）

樹幹外形輪廓

這是只將樹幹外形輪廓擷取下來的筆刷。

使用的重點
- 基本上以蓋章的方式使用
- 追加葉子描繪成完整的樹木
- 可以直接當作枯木配置在畫面上

tree04.sut（4.21MB）

雜木林

顧名思義，這是可以簡單描繪雜木林的樹木與葉子重疊外觀的筆刷。

使用的重點
- 用在豐富插畫畫面使用時，以一次劃線的方式一口氣描繪
- 如果是安排作為細節配置時，以蓋章的方式使用

tree05.sut（65KB）

葉子外形輪廓

用來描繪葉子外形輪廓的筆刷。

使用的重點
- 以縱向的劃線或是重複繞圈劃線使用
- 在工具屬性面板的「筆刷尺寸」項目可以改變描繪範圍
- 在工具屬性面板的「顆粒尺寸」項目改變葉子的大小

tree06.sut（580KB）

葉子

用來描繪樹叢中葉子明亮部分的筆刷。與其說是呈現葉片的形狀，不如說是更著重於光線照射至樹叢或樹木時，給人乍看之下印象的形狀。

使用的重點
- 以劃線與蓋章兩者中間的感覺使用
- 使用「葉子外形輪廓」筆刷描繪整體，受光照射的部分以這個筆刷描繪
- 描繪分布狀態時要意識到光源

光源

筆刷使用範例

以 [葉子外形輪廓] 筆刷描繪的底圖

tree07.sut（560KB）

植物 小

用來描繪樹叢中葉片形狀的筆刷。適合描繪某種程度密集生長的部分。

〔使用的重點〕

● 以劃線與蓋章兩者中間的感覺使用
● 以「葉子外形輪廓」筆刷描繪整體，在想要突顯葉片形狀的部分使用這個筆刷

筆刷使用範例

以「葉子外形輪廓」筆刷描繪的底圖

tree08.sut（348KB）

植物 大

比起「植物 小」筆刷，更強調葉子形狀的筆刷。與「葉子」筆刷或「植物 小」筆刷不同，大幅度省略了雜訊感，因此可以明顯地看到葉子本身。反過來說，使用在葉子叢生的部分可能看起來會有些突兀也說不定

〔使用的重點〕

● 以劃線與蓋章兩者中間的感覺使用
● 以「葉子外形輪廓」筆刷描繪整體，在想要突顯葉片形狀的部分使用這個筆刷

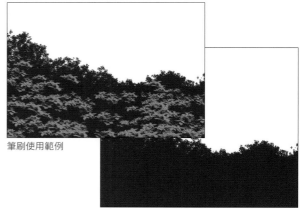

筆刷使用範例

以「葉子外形輪廓」筆刷描繪的底圖

tree09.sut（300KB）

木紋 凸

用來描繪樹幹明亮部分質感的筆刷。

〔使用的重點〕

● 沿著樹木的流勢，以劃線方式描繪
● 控制筆壓改變筆刷尺寸，呈現出樹皮的隨性感

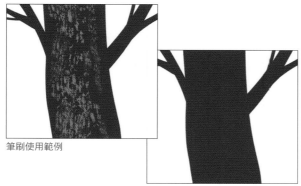

筆刷使用範例

底圖

tree10.sut（180KB）

木紋 凹

用來描繪樹幹較暗部分的筆刷。插畫內樹木不需要太過醒目的部分，使用這個筆刷表現質感就已經足夠了。

〔使用的重點〕

● 將筆刷尺寸調整至極大，以如同連續線條般劃線，但刻意隨處使其中斷的方式描繪
● 刻意改變描繪細節的密度。靠近光源的部分與樹幹的中心部分不要描繪太多細節，反過來說，距光源較遠部分和樹幹的邊緣則要仔細描繪細節，這樣可以呈現出立體感

光源

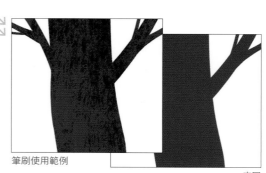

筆刷使用範例

底圖

□ tree11.sut（1.46MB）

樹枝

用來隨機描繪樹枝細節的筆刷。

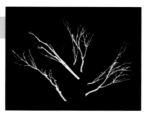

（使用的重點）
- 想要增加細小樹枝時使用
- 以接近蓋章的感覺，由想要配置樹枝的位置，朝向生長的方向，將筆刷向外撇
- 如果將筆刷放置在平板電腦上的時間愈長，樹枝就會重疊得愈密，可以描繪出複雜交錯的樹枝形狀

實例 使用「樹枝」筆刷就能簡單地增加樹枝。

STEP **1**

以「樹幹外形輪廓」筆刷描繪樹幹。

STEP **2**

將「樹枝」筆刷朝向想要讓樹枝生長的方向撇去。

STEP **3**

樹幹與其他樹枝連接的部分不理想的話，可以改用手工描繪連接。

完成

描繪樹幹

增加樹枝

以手工描繪連接

□ tree12.sut（542KB）

紅葉

用來描繪紅葉的筆刷。可以描繪楓葉。

（使用的重點）
- 與「葉子外形輪廓」筆刷並用
- 並非用來描繪整體的樹葉，而是藉由在畫面上隨意使用於各處的強弱對比，呈現出紅葉的感覺

實例 秋天的紅葉要以兩種筆刷並用描繪。

STEP **1**

以「葉子外形輪廓」筆刷描繪樹葉。樹枝前端的葉子則使用「紅葉」筆刷。

STEP **2**

以「紅葉」筆刷重複描繪，增加畫面上的強弱對比。不要整個畫面都畫滿，而是要隨處保留空隙，如果能夠看得見畫面深處的葉片及樹枝就更好了。

描繪葉子的外形輪廓

隨處加上紅葉的強弱對比

完成

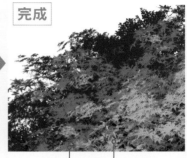

試著使用目前為止的筆刷描繪 1 顆樹木。

STEP 1

將「樹幹外形輪廓」筆刷以蓋章的方式使用,配置 1 根樹幹。因為筆刷的尺寸、形狀、角度等,會有某種程度的隨機變化,請重新繪製數次,直到呈現出符合自已心中印象的效果為止。

STEP 2

使用「樹枝」筆刷,增加樹枝。

STEP 3

使用「葉子外形輪廓」筆刷,描繪上部和根部的葉子。由於最後還要追加位於畫面深處的葉子,在這個時間點,樹幹中心周圍先保留空白。根部的樹叢是為了要將樹根部分隱藏起來,這樣就可以省略描繪樹根。但如果本來就有計畫要描繪樹根的話,這個部分就不需要了。

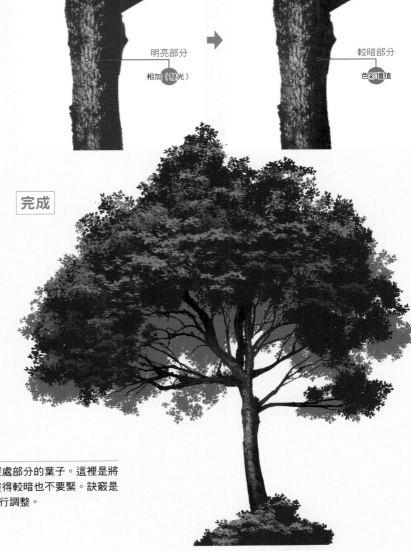

STEP 4

以「植物 小」筆刷描繪朝向畫面前方部分的葉子。接著再以「葉子」筆刷，描繪上部及側面的葉子。藉由 2 種不同筆刷的區隔使用，可以呈現出樹叢的立體感。此外，要意識到光源來自左上方。

光源

STEP 5

以「木紋 凸」筆刷描繪樹幹受光照射的部分；以「木紋 凹」筆刷描繪樹幹較暗部分的質感。像這種尺寸的樹木，重點是不要在樹枝部分加入太多質感，而是要以外形輪廓呈現。反過來說如果只聚焦在樹枝特寫的時候，就要仔細將質感描繪出來了。

明亮部分
相加（發光）

較暗部分
色彩增值

完成

STEP 6

使用「葉子外形輪廓」筆刷，描繪深處部分的葉子。這裡是將顏色調整得比前方更明亮，不過調整得較暗也不要緊。訣竅是要與搭配插畫整體以及周圍的要素進行調整。

自然物 3 森林

雖然已經有「闊葉樹」、「針葉樹」筆刷以及「葉子」筆刷等用來描繪森林的筆刷,但基本上都是用來描繪樹木單體或少量樹叢程度的規模。這裡要介紹的筆刷是規模更大(看起來像是遠景的),用來描繪整個以森林為單位的筆刷。

此外,作為底圖森林的外形輪廓,是使用「葉子外形輪廓」筆刷(第51頁)描繪而成。

📄 woods01.sut(667KB)

森林 明

用來描繪規模感較大的森林明亮部分的筆刷。

┌─ 使用的重點 ─┐
- 以小間隔密集蓋章的感覺使用。如此筆刷的形狀會比較明顯,疏密平衡也比較理想

📄 woods02.sut(1.50MB)

森林 暗

用來描繪規模感較大的森林陰影部分的筆刷。藉由具備透明感的筆刷重疊劃線,可以呈現出陰影深淺不一的隨機感。

┌─ 使用的重點 ─┐
- 以重疊劃線的方式描繪

筆刷的使用範例

底圖

筆刷的使用範例

底圖

補充

如果讓「森林 暗」筆刷過度重疊劃線的話,就會失去透明感,導致黑暗的部分變得單調平均,請多加注意。

過度重疊劃線失去透明感的狀態

以「森林 明」「森林 暗」筆刷的組合搭配描繪森林。

STEP 1

在森林的外形輪廓中,以「森林 明」筆刷描繪明亮部分。途中先使用橡皮擦工具薄薄地消除後,再次重塗上色,呈現出立體感及複雜的細節。

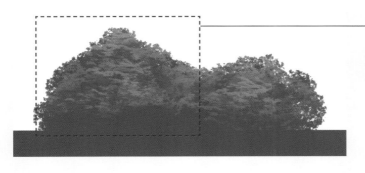

STEP 2

將合成模式「相加(發光)」的圖層剪裁至 STEP1 的部分,使用「葉子」筆刷(第 51 頁)追加明亮部分。如果筆刷尺寸過大的話,會減損規模感;但尺寸過小又會看起來像是雜訊,因此尺寸的拿捏要多加用心。

STEP 3

以「森林 暗」筆刷描繪陰影的部分。選用比基本顏色稍微較深一點的顏色,比較容易融入周圍。

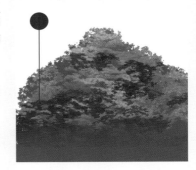

相加《發光》

STEP 4

使用合成模式「相加(發光)」的圖層,在下部加上明亮顏色的漸層處理。然後以選擇為「透明色」的「雜木林」筆刷(第 51 頁)進行刪除,就能夠表現出樹幹的形狀,以及畫面深處從枝葉縫隙中灑落的陽光。

100 %加算(発光)	STEP4 グラデ
100 %通常	STEP3 カゲ
100 %通常	STEP1-2
100 %加算(発光)	STEP2 明るさ追加
100 %通常	STEP1
100 %通常	明るい部分2
100 %通常	明るい部分1
100 %通常	森シルエット

完成

在下部加上明亮色的漸層效果
以「透明色」的「雜木林」筆刷進行刪除

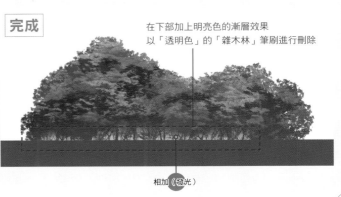

相加《發光》

自然物 4 岩石

只要使用這裡介紹的筆刷，就能夠輕易地描繪出岩石的粗糙質感。
岩石底圖的外形輪廓，可以先用沾水筆工具的「G筆」簡單描繪，再沿著上部與下部的岩石形狀加入漸層處理。

rock01.sut（1.15MB）

岩壁 凸1

這是用來描繪整體質地粗糙質感的筆刷。除此之外也可以用來呈現些許的污損或是表面質感。

使用的重點

- 以蓋章的方式使用
- 筆刷的尺寸或角度都會隨機變換，因此可以多方嘗試重做，直到形狀滿意為止
- 如果筆刷重疊過度的話，會產生雜訊感，因此蓋章幾次還是不滿意的話，就以undo重新來過較好

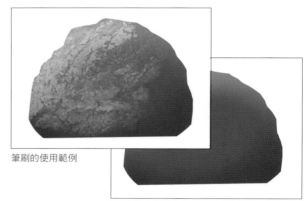

筆刷的使用範例

底圖

rock02.sut（0.98MB）

岩壁 凸2

比「岩壁 凸1」筆刷更能明確的描繪岩石質感的筆刷。雖然因為過於明確，而造成泛用性較低，但如果運用得當的話，效果會非常好。

使用的重點

- 與「岩壁 凸1」筆刷的使用方式相同

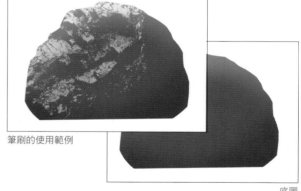

筆刷的使用範例

底圖

rock03.sut（1.66MB）

岩壁 凹

使用於岩石陰影部分的筆刷。

使用的重點

- 以蓋章的方式使用
- 與「岩壁 凸1」[岩壁 凸2]不同，沿著想要加入陰影的部分，蓋章數次來配置使用

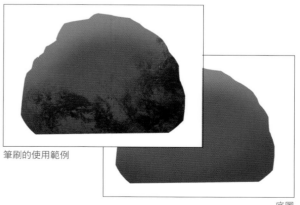

筆刷的使用範例

底圖

組合搭配筆刷描繪具有立體感的岩石。

STEP 1

在岩石底圖的外形輪廓之上建立合成模式「濾色」的圖層，以「岩壁 凸1」筆刷為整體加入質感。光源預設來自左上方。因此描繪細節時愈靠近光源處的質感密度愈高，反過來說愈靠右下的質感密度就會愈低。

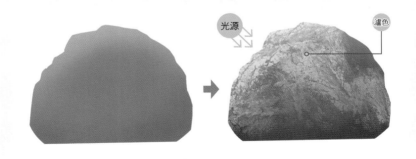

STEP 2

將合成模式「相加（發光）」的圖層剪裁至 STEP1 的圖層，以「岩壁 凸2」筆刷追加描繪高光部位。意識到岩石的立體感，在朝上的塊面部分加上高光。

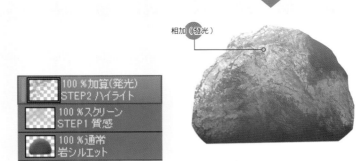

STEP 3

以「岩壁 凹」筆刷描繪較暗部分。這裡也要意識到光源，集中描繪在下部及右側。

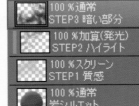

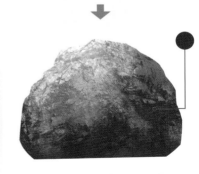

STEP 4

使用合成模式「濾色」的圖層，以「岩壁 凸1」筆刷在右側追加反射光（環境光）。這麼一來就能增加陰影側的立體感。

完成

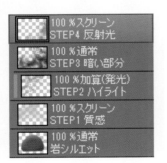

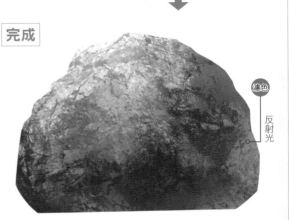

59

2章
自然物筆刷

自然物
5 懸崖

只要使用這裡介紹的筆刷，就能簡單地描繪懸崖的質感。

📄 cliff01.sut（930KB）

懸崖

用來描繪懸崖質感的筆刷。

上部為 1 次劃線的結果，愈往下部劃線重疊的次數愈多

┌─ 使用的重點 ─┐
- 簡單劃線就能描繪出質感
- 區隔使用橫向與縱向的鋸齒狀劃線
- 劃線愈重疊，密度愈高，可以讓懸崖的表情更有變化
- 因為筆刷描繪出來的質感及大小帶有隨機感，因此不符合印象的話可以不斷重新描繪

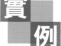 **實例**

組合搭配「懸崖」筆刷、「岩壁 凸1」及「岩壁 凹」筆刷，描繪具有立體感的懸崖。為了要呈現出筆刷的重塗上色形成的差異，所以懸崖底圖的外形輪廓只用沾水筆工具的「G 筆」勾勒出形狀，並以單色填充而已。

STEP 1

使用沾水筆工具的「G 筆」等筆刷描繪懸崖的外形輪廓，在其上建立合成模式「色彩增值」的圖層資料夾，並設定為剪裁。然後在裡面建立圖層。將「懸崖」筆刷的尺寸調整至極大（在這裡設定成直徑約與懸崖的寬幅相同），由上方開始劃出鋸齒狀的一筆線條來描繪質感。
因為這是具有隨機感的筆刷，因此如果描繪出來的印象與預期不同的話，可以反覆重新繪製。

色彩增值

STEP 2

將「懸崖」筆刷的尺寸設定得稍微小一些，重複描繪呈現出下部的質感。

STEP 3

使用「岩壁 凹」筆刷（第 58 頁），增加懸崖後方的質感密度。這樣子可以表現出懸崖的迂迴曲折和距離感。

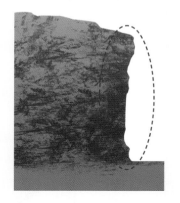

STEP 4

由下朝上以描繪質感的顏色～透明色進行漸層處理，使得明暗的對比度能夠彼此融入周圍。

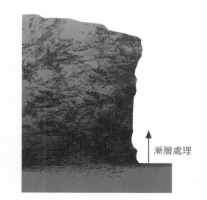

漸層處理

STEP 5

接下來雖然要追加明亮部分，不過為了要避免質感的重疊造成雜訊干擾，請建立一個圖層蒙版保護 STEP1 ～ STEP4 描繪完成的範圍，使其無法再被描繪。
建立合成模式「相加（發光）」的圖層，使用「岩壁 凸 1」筆刷，在想要調整變亮的部分以蓋章的方式進行處理。

相加（發光）

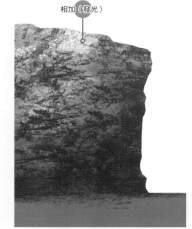

Ctrl ＋點擊

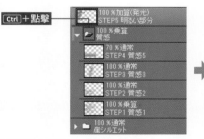

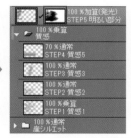

將 STEP1 ～ STEP4 的圖層集中在「色彩增值」的圖層資料夾中 Ctrl ＋點擊資料夾的快取縮圖，製作選擇範圍

執行 [圖層] 選單 → [圖層蒙版] → [在選擇範圍製作蒙版] 建立圖層蒙版

STEP 6

建立一個只可以在 STEP1 ～ STEP4 描繪完成的範圍內描繪的圖層蒙版，以「岩壁 凸 1」筆刷加入反射光（環境光）。這麼一來，就可以強調出懸崖整體的大略立體感。

完成

Ctrl ＋點擊

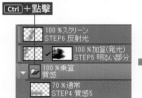

點擊收納 STEP1 ～ STEP4 圖層的圖層資料夾快取縮圖，製作選擇範圍

執行 [圖層] 選單 → [圖層蒙版] → [在選擇範圍外製作蒙版] 建立圖層蒙版

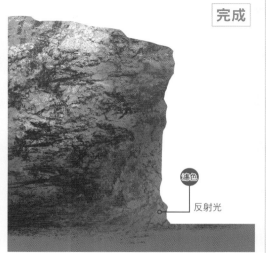

濾色

反射光

自然物
6 山地

這是用來描繪山地的筆刷。筆刷分別是專門用來描繪山的左右其中一方，分別準備了「左側用」和「右側用」兩種。請依照光源的方向來區分使用。

山地底圖的外形輪廓要使用沾水筆工具的「G筆」描繪。與在天空描繪雲朵時（第48頁）一樣。每一種都是要施加1階段的漸層處理。

📄 mountain01.sut（661KB）/ mountain02.sut（658KB）

山明左／山明右

用來描繪山地明亮部分的筆刷。

> **使用的重點**
> ● 基本上以蓋章的感覺使用
> ● 以隨處描繪較短的劃線組合而成

📄 mountain03.sut（1.52MB）/ mountain04.sut（1.52MB）

山暗左／山暗右

用來描繪山地陰影的筆刷。

> **使用的重點**
> ● 以「山明左」「山明右」筆刷的輔助用途使用
> ● 尤其要使用於變暗的部分

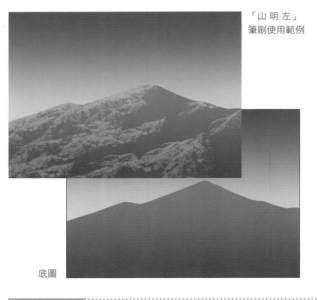

「山明左」筆刷使用範例

底圖

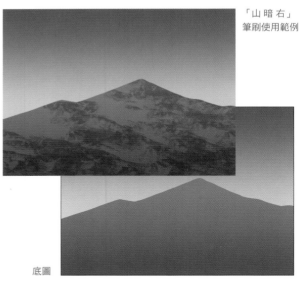

「山暗右」筆刷使用範例

底圖

補充

「山明左」「山明右」筆刷並不是要塗滿整個山地的外形輪廓，而是要藉由塗布在明亮部分，去意識到由山地的山脊所形成的陰影。「山暗左」「山暗右」筆刷則是使用於比外形輪廓的顏色更暗的部分。

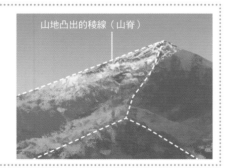

山地凸出的稜線（山脊）

描繪具有立體感的山地。

STEP 1

以「山 明 左」筆刷描繪明亮部分。這個時候要意識到由山脊形成的陰影。而且還要以透明色的相同筆刷，一邊以山脊的折返線為印象，一邊在各處刪除線條，描繪出銳利的稜線。

此外，這次描繪的是山地右側，因為幾乎都是陰影的關係，這裡就不需要另外多加處理。如何能夠呈現出大膽的強弱對比，就是是否描繪得好的訣竅了。

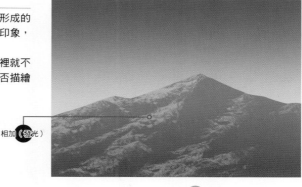

相加（發光）

STEP 2

在剪裁至 STEP1 之上的圖層中，使用「岩壁 凸 1」筆刷（第 58 頁），追加偏白色的部分。這是以殘雪為印象的部分。

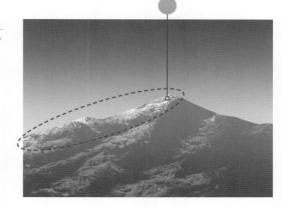

STEP 3

建立合成模式「色彩增值」的圖層，使用「山 暗 左」筆刷描繪陰影。此時，如果 STEP1、STEP2 描繪完成的部分與這裡的描繪內容重疊的話，會產生雜訊感。但因為是以蓋章感覺使用的筆刷，無法針對細節部位區隔上色。所以要先建立圖層蒙版，使 STEP1、STEP2 的部分無法再次進行描繪，然後再畫上陰影。

陰影距離光源愈遠（在這裡是右下方）細部細節就會愈密集。

將 STEP1、STEP2 的圖層整理至圖層資料夾，然後 Ctrl ＋點擊資料夾的快取縮圖建立選擇範圍

執行 [圖層] 選單 → [在選擇範圍製作蒙版] 建立圖層蒙版

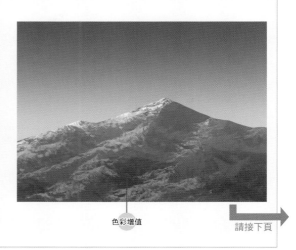

色彩增值

請接下頁

STEP 4

維持目前的狀態的話，細部細節感過於平均，視線將無法決定應該落於何處。所以要使用合成模式「色彩增值」的圖層，將下部以陰影色相同的顏色漸層處理淡化一些細節。

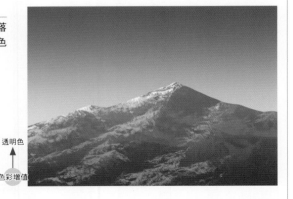

透明色

漸層處理

色彩增值

STEP 5

使用「山 暗 右」筆刷，以「相加（發光）」圖層描繪反射光（環境光）的細節。這次要建立只能在 STEP3、STEP4 已描繪部分再次進行描繪的圖層蒙版。

Ctrl＋點擊

將 STEP3、STEP4 的圖層整理至合成模式「透明」的圖層資料夾，然後 Ctrl＋點擊資料夾的快取縮圖製作選擇範圍

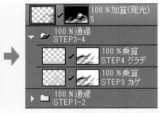

執行 [圖層] 選單→ [圖層蒙版]→ [在選擇範圍外製作蒙版] 建立圖層蒙版

反射光

相加（發光）

STEP 6

在下部以「雲 3」筆刷（第 47 頁）描繪雲朵細節。這並非只是以山地的霞雲為印象，同時也扮演了讓觀看者容易理解山地的規模感及海拔高度。

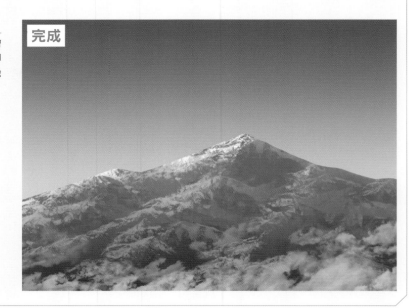

完成

自然物 7 地面

這是可以簡單描繪地面的質感、隆起與砂礫的筆刷。

📄 ground01.sut（666KB）

地面 凸

用來描繪地面明亮部分質感的筆刷

┌─ 使用的重點 ─
● 以橫向劃線或鋸齒狀劃線的方式描繪
● 劃線的重疊與否可以控制地面的粗糙程度。重疊愈多次，地面看起來愈平緩

📄 ground02.sut（1.06MB）

地面 粗糙 凸

比「地面 凸」筆刷的質感更明確的粗糙筆刷

┌─ 使用的重點 ─
● 以橫向劃線或鋸齒狀劃線的方式描繪
● 劃線的重疊與否可以控制地面的粗糙程度

📄 ground03.sut（679KB）

地面 凹

描繪地面較暗部分的筆刷。
可以用來表現些微的突出部位以及小石子所形成的陰影。

┌─ 使用的重點 ─
● 以橫向劃線或鋸齒狀劃線的方式描繪
● 由近景朝向遠景，筆刷尺寸要愈來愈小，如此即可簡單表現出遠近感
● 筆刷尺寸過小的話會出現雜訊感，因此到某種程度的遠距離（筆刷變小）後，要將筆刷效果淡化刪除，使其融入周圍

ground04.sut（936KB）

地面 粗糙 凹

這是以地面本身的隆起及凹陷
形成的陰影為印象的筆刷。

┌─ 使用的重點 ─┐

● 以橫向劃線或鋸齒狀劃線的方式描繪
● 劃線愈重疊，隆起的程度愈大
● 淡化刪除遠處部分筆刷效果，使其融入周圍以呈現出遠近
　感

ground05.sut（126KB）

質地粗糙

質地粗糙質感的筆刷。可以用
來表現砂礫。

┌─ 使用的重點 ─┐

● 以劃線或蓋章的方式使用
● 想要呈現小範圍的污損表現時也可以使用

實例　組合搭配筆刷描繪地面。

STEP 1

在地面的底圖圖層之上建立合成模式「色彩增值」的圖層，以
「地面 粗糙 凹」筆刷加入下部與中部邊緣的陰影。

色彩增值

STEP 2

以「地面 凹」筆刷加入陰影，盡量不要與 STEP1 描繪部分重
疊。加入陰影的範圍是由下部中心、整個中部還有上部的邊
緣。

STEP 3

將 STEP1、STEP2 的圖層整理至「色彩增值」的圖層資料夾，再將圖層剪裁至那個圖層資料夾。然後以較深的顏色，由下方開始漸層處理。

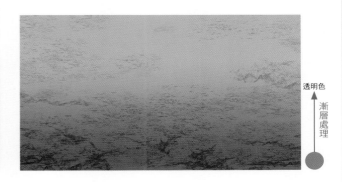

STEP 4

由這裡開始要描繪明亮部分，但如果陰影部分與描繪部分重疊的話，會形成雜訊感。所以要以圖層蒙版保護描繪陰影的部分，使其無法再被描繪。
再來要建立合成模式「濾色」的圖層，使用「地面 粗糙 凸」筆刷描繪以中部為中心的主要細節。

以 Ctrl＋點擊整合 STEP1、STEP2 圖層在內的圖層資料夾快取縮圖，製作選擇範圍

執行 [圖層] 選單→ [圖層蒙版]→ [在選擇範圍製作蒙版] 建立圖層蒙版

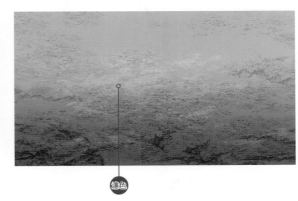

濾色

STEP 5

使用「地面 凸」筆刷，以剩下來沒有加上質感效果的部分為主，描繪明亮部分的細節。

STEP 6

將合成模式「相加（發光）」圖層剪裁至 STEP4、STEP5 描繪的明亮部分，追加高光部位。這裡使用的是「地面 粗糙 凸」筆刷。
最後要強調遠近感，為了讓整體畫面彼此融合，在上部加上漸層處理。

完成

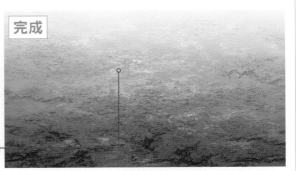

相加（發光）

自然物

8 草地

可以簡單描繪草地的筆刷。

📄 grassland01.sut（632KB）

草地

以細長雜草叢生為印象的筆刷。

(使用的重點)
- ● 以橫向劃線或鋸齒狀劃線的方式描繪
- ● 愈朝向畫面深處，筆刷尺寸愈小，以橫向長劃線的方式描繪
- ● 大致描繪完成後，再以蓋章的方式呈現出自然的隨機感。筆刷尺寸有些變化會更好

📄 grassland02.sut（798KB）

草坪

長度較短，種類多樣的草地，以公園草坪為印象的筆刷。

(使用的重點)
- ● 與「草地」筆刷相同的使用方法

補充

為了不要讓草地看起來過於單調，描繪的訣竅要在隨處保留一些空隙，露出底下的泥土地。

刻意露出底下的泥土地 ———

組合搭配筆刷，描繪長草的地面。描繪的訣竅在於草的尺寸隨著由畫面前方朝向深處的位置不同而有所變化，呈現出遠近感。

STEP 1

以「草坪」筆刷描繪草坪。畫面深處那一側由上方開始以「色彩增值」施加漸層處理，調整變得暗一些。

STEP 2

以「草地」筆刷追加生長在深處的草。藉由這樣的方法，讓草的長度差異形成節奏感，以及表現草坪朝向草地推移的自然風景。

STEP 3

將合成模式「相加（發光）」的圖層剪裁至 STEP1 描繪的草坪部分，使用「草坪」筆刷追加明亮部分。並非將整體調整變亮，而是集中重點部位調整變亮，如此對於插畫來說，整個畫面會比較簡潔洗練。接著在草坪下方追加較淺的陰影呈現出厚度感。

相加（發光）

STEP 4

同樣在 STEP2 描繪的草地部分追加明亮部分。這裡使用的是「草地」筆刷。描繪的訣竅是要將草坪調整變亮位置附近的部分進一步調整變亮。

完成

相加（發光）

自然物
9 平原

可以簡單地描繪遠景的草地。

□ plain01.sut（500KB）
平原

與「草坪」筆刷（第 68 頁）相
較下，這是以更細微（位於遠
處）的草地為印象的筆刷。

┌─ 使用的重點 ─┐

- 以橫向劃線或鋸齒狀劃線的方式重疊描繪
- 前方的間隙較多，朝向深處以填充上色的方式使用時，可以看見草下的泥土地會比較自然

實例 描繪長草的遠景平原。解說與其他的筆刷組合搭配後，描繪簡單的森林背景的方法。

STEP 1

以「平原」筆刷描繪平原的草地，在其下方描繪淡淡的陰影。
意識到接下來要在畫面深處追加的森林的氣氛，將合成模式
「相加（發光）」的圖層剪裁後，讓正中央前方附近調整變亮。

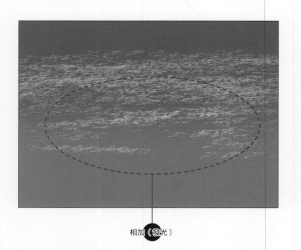

相加（發光）

STEP 2

以漸層表現畫面深處的灰暗與從枝葉縫隙中灑落的陽光形成的
些微亮度。

漸層

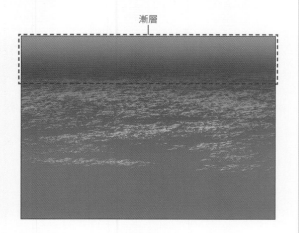

STEP 3

由此開始步驟的順序與圖層的排列順序會有所改變，請一邊確認圖層構成，一邊進行作業。

畫面深處要以「草坪」筆刷描繪草坪、雜草，以及些許灌木 ※ 樹叢。這裡也是隨處剪裁合成模式「相加（發光）」的圖層製作明亮部分，呈現出畫面上的節奏感。

※ 指高度較低的樹木

STEP 4

以「草地」筆刷為 STEP3 描繪的樹叢增加一些資訊量。進一步以「葉子外形輪廓」筆刷（第 51 頁）描繪樹叢深處部分的外形輪廓。這除了可以表現樹叢的深度之外，也有用來填補留白部分的功用（如果從空隙看得到後面樹幹的話，就必須要將樹幹與地面接合部分描繪出來，耗費較多的工夫）。

STEP 5

以「樹幹外形輪廓」筆刷（第 51 頁）描繪樹叢深處的林木。注意疏密的均衡，密集生長的部分、可以直接看穿到後面深處的部分要仔細安排配置。

STEP 6

以「雜木林」筆刷（第 51 頁）描繪最深處的林木。截至目前為止都是愈朝向深處愈暗，但這裡為了要讓整體亮度能夠融入周圍，所以用色會比 STEP5 的林木顏色更淺一些。

完成

● > 📁 02nature > 📁 10moss

自然物
10 苔蘚

可以簡單描繪苔蘚的筆刷。

📄 moss01.sut（448KB）

苔蘚 明

用來描繪苔蘚的筆刷。可以表現苔蘚本身的形狀及明亮部分。

┌─ 使用的重點 ─┐
● 以重複繞圈劃線及鋸齒狀劃線的方式使用
● 變更筆刷尺寸，呈現出遠近感

📄 moss02.sut（437KB）

苔蘚 暗

用來描繪苔蘚陰影部分的筆刷。

┌─ 使用的重點 ─┐
● 以較短的橫向劃線重疊描繪

補充

「苔蘚 明」雖然是以重複繞圈劃線的方式使用，訣竅是以較短的劃線重疊捲曲向前繞圈。就像是重複繪製粗略的數字「9」的感覺。

在「樹幹外形輪廓」筆刷與「樹枝」筆刷組合搭配的樹木上長出苔鮮。

STEP 1

以「苔鮮 明」筆刷描繪苔鮮。首先要由上方開始以鋸齒狀的感覺描繪，然後在隨處淡淡地消除。

STEP 2

之後要以像是重疊在 STEP1 描繪的部分上一般，繼續描繪下方的部分。重疊描繪的苔鮮層可以呈現出立體感與距離感。除此之外還要考量整體與地面露出部分的強弱對比，注意疏密的變化。

STEP 3

使用「苔鮮 暗」筆刷追加陰影。請小心如果顏色的差異過於明顯的話，會減損苔鮮特有的柔軟凹凸起伏感。與其說是描繪陰影，不如以「在較暗的部分加上質感」的意識進行描繪的效果會更好。

色彩增值

STEP 4

整體的質感顯得過於單調，因此要以其他的筆刷增加畫面的豐富性。這裡要使用的是「草坪」筆刷（第 68 頁）。實際上苔鮮生長的位置，經常也會混生其他的植物，這樣看起來會比較自然。

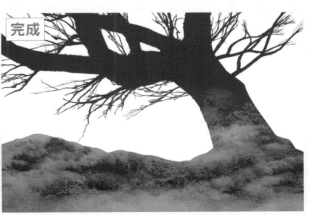

完成

2章

自然物筆刷

自然物
11 瀑布

僅用劃線就可以描繪複雜的瀑布水流的筆刷。這裡要以瀑布與水面的外形輪廓為底圖進行描繪。

📄 waterfall01.sut（826KB）

瀑布 明 1

以水流較細瀑布為印象的筆刷。

┌─ 使用的重點 ─┐
- 以縱向劃線重疊的方式使用
- 將較短的橫向劃線連接起來，呈現出水流的隨機性
- 如果是寬幅較廣的瀑布，不要使用於主體的瀑布流水，而是用來作為畫面上的強弱對比使用

📄 waterfall02.sut（629KB）

瀑布 明 2

以水量較多的瀑布為印象的筆刷。

┌─ 使用的重點 ─┐
- 以縱向劃線的方式使用
- 將較短的橫向劃線連接起來，呈現出水流的隨機性
- 也可以用蓋章的方式使用

補充

「瀑布 明 1」筆刷的描繪訣竅在於將縱向的劃線以重疊的方式描繪。

補充

「瀑布 明 2」筆刷使用較短的劃線以及蓋章的這兩種方式組合搭配描繪，可以讓畫面不至過於單調。

較短的劃線

蓋章

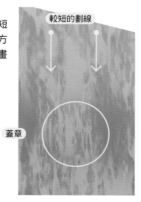

waterfall03.sut（2.16MB）

瀑布 明 3

以水量不至於太多的瀑布為印象的筆刷。

（使用的重點）

● 以縱向劃線的方式使用
● 將較短的橫向劃線連接起來，呈現出水流的隨機性
● 數種不同瀑布筆刷組合搭配時，可將這個筆刷用來描繪主體的瀑布水流

waterfall04.sut（635KB）

瀑布 暗

用來描繪瀑布深處暗部的筆刷。雖然大多時候使用於最後的遮蓋處理，但卻是不讓瀑布上下位置混亂，呈現出真實感的重要部分。

（使用的重點）

● 以縱向劃線的方式使用
● 以沿著瀑布水流方向的劃線方式使用

waterfall05.sut（723KB）

水花 1

用來描繪水花的筆刷。呈現出具備某種程度方向性的塊狀。

（使用的重點）

● 使用於瀑布的水流落在水面的部分
● 要確實意識到瀑布與水面的位置關係
● 不僅限於瀑布，也可以當作水面整體或爆炸類的特殊效果等各式各樣的水花飛沫使用

waterfall06.sut（269KB）

水花 2

這也是用來描繪水花的筆刷。與「水花1」筆刷不同，整體帶有向四周擴散的感覺。

（使用的重點）

● 隨機地在想要濺起水花效果的部分描繪
● 不需要像「水花1」這樣意識到瀑布與水面的位置關係
● 可以當作水面整體或爆炸類的特殊效果等，各式各樣的水花飛沫使用

 組合搭配筆刷描繪瀑布。以前頁的瀑布與水面的外形輪廓為底圖進行描繪。

STEP 1

建立合成模式「色彩增值」的圖層,使用「瀑布 暗」筆刷描繪瀑布較暗部分的細節。下部之後還要描繪水花,因此可以減少一些描繪,讓畫面看起來清爽俐落。

色彩增值

STEP 2

將「色彩增值」圖層剪裁至 STEP1 的圖層,進一步描繪較暗部分。筆刷一樣使用的是「瀑布 暗」筆刷。描繪瀑布深處的較暗部分,這是為了要表現出水的厚度的步驟。

色彩增值

前方

深處

STEP 3

建立合成模式「濾色」的圖層,使用「瀑布 明 3」筆刷,追加整體的水流。愈朝向畫面深處,筆刷尺寸愈小,營造出遠近感,不過在隨處加入一些無視尺寸的描繪,看起來會更有隨機感,更像是瀑布的感覺。

濾色

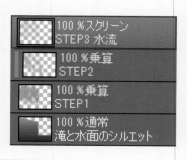

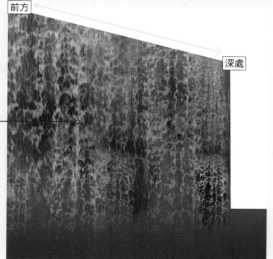

STEP 4

建立「濾色」的圖層，以「瀑布 明 1」筆刷強化水流的感覺。使用與 STEP3 相同的顏色。而且在上方要使用噴槍工具「柔軟」，使描繪部分稍微融入周圍。透過這樣的處理，可以呈現出水是由深處流出來的感覺。

STEP 5

建立合成模式「濾色」的圖層，以「瀑布 明 2」筆刷呈現出水量增加的場所。這裡也是使用與 STEP3 相同的顏色。這麼一來，也可以讓瀑布水流本身呈現出立體深度。

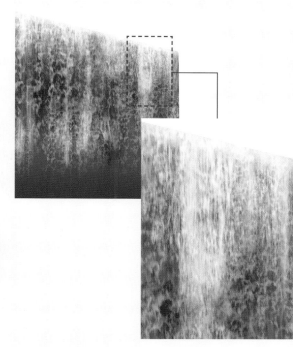

STEP 6

使用「水花 1」「水花 2」筆刷，在下部描繪濺起的水花。「水花 2」可以隨機地描繪出一些水花細節，不過以「水花 1」描繪部分要確實意識到瀑布與水面的位置關係。

瀑布與水面的交界處

相加（發光）

STEP 7

使用第 78 頁介紹的筆刷將水面部分修飾完稿後就完成了。

完成

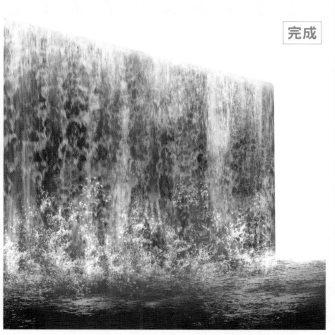

自然物
12 水面

用來簡單地描繪波浪及漣漪的筆刷。

📄 watersurface01.sut（1.40MB）

水面 凸 1

以波浪形成的明亮部分為印象
的筆刷。

（使用的重點）

- 以橫向劃線的方式使用
- 在隨處組合搭配鋸齒狀劃線
- 前方的筆刷尺寸較大，能夠呈現出立體深度。此時筆刷尺寸要極端地大，效果更佳

📄 watersurface02.sut（1.89MB）

水面 凸 2

以水面的波光粼粼及漣漪為印象的筆刷。

（使用的重點）

- 以橫向劃線的方式使用
- 填充上色的範圍不要過於平坦，而是以鋸齒狀劃線的方式較能呈現出真實感

📄 watersurface03.sut（868KB）

水面 凹

以波浪形成的陰影部分，以及
可穿透看見的水下深度所形成
的灰暗為印象的筆刷。

（使用的重點）

- 以橫向劃線的方式使用
- 快速筆直的一直線劃線
- 與其重疊劃線，不如以少量的劃線處理，看起來畫面更美觀
- 基本上使用於畫面的前方部分

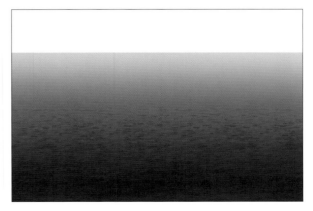

實例 描繪具備立體深度水面。水面的底圖前方較暗，愈朝向畫面深處，會變得愈加明亮。

STEP 1

建立合成模式「色彩增值」的圖層，以「水面 凹」筆刷在畫面前方描繪陰影。描繪時劃線之間盡可能不要重疊（這裡是只以3次劃線描繪）。

色彩增值

3次劃線左右即可

STEP 2

建立合成模式「濾色」的圖層，以「水面 凸1」筆刷描繪明亮部分。之後，光源會因為反射而形成線條狀的光束，要將那個部分配置成如同躍出畫面般的感覺。

畫面上部（深處）的水平線附近，要填充上色處理到表面質感消失，呈現出霧面的感覺。

濾色

STEP 3

將合成模式「相加（發光）」的圖層剪裁至 STEP2 的圖層。使用「水面 凸2」筆刷，追加更多明亮部分。此時要意識到水面的反光狀態。接著要在中央描繪一道明亮的線條狀光束。這是用沾水筆工具的「G筆」進行描繪，再以[濾鏡]選單→[模糊]→[高斯模糊]進行模糊處理。

以「水面 凸2」筆刷追加明亮部分

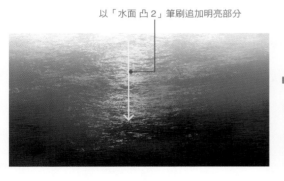

以「G筆」描繪明亮的線條狀光束

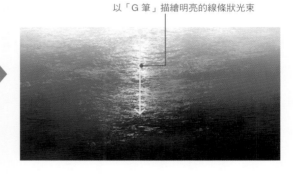

STEP 4

建立合成模式「濾色」的圖層以「水面 凸2」筆刷追加水面漣漪。與 STEP2、STEP3 描繪的明亮部分要有所差異，不要過度調整變亮。

最後要使用合成模式「相加（發光）」圖層，以「水面 凹」筆刷在畫面下部追加明亮部分。這裡要意識到反射光（環境光）。像這樣本來是陰影或較暗部分用的筆刷，也有可能會用來描繪明亮部分。

漣漪 濾色

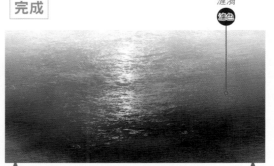

相加（發光） 反射光

● > 📁 02nature > 📁 13snow

自然物
13 雪

可以簡單地描繪雪景的筆刷。

📄 snow01.sut（313KB）

雪

雪景的泛用筆刷。

──（ 使用的重點 ）──
- 在新雪的平坦部分塗色時使用
- 使用於雪的細微部分
- 除了雪之外，也可以使用於描繪刨冰

📄 snow02.sut（500KB）

雪地面 明

描繪雪景地面的筆刷。

──（ 使用的重點 ）──
- 一次劃線的密度較薄，需配合雪的厚度重疊劃線使用

補充

「雪」筆刷範例下部的白色較淺部分，是使用「透明色」的「雪」筆刷消除部分。這是想要呈現出冰沙質感時的便利方法。

補充

「雪地面 明」筆刷範例如同左下方，只要減少劃線的次數，就能用來表現殘雪或被踐踏過的雪的部分使用。

snow03.sut（701KB）
雪地面 暗

用來描繪雪的陰影，而且是細微的凹凸部分，或是有人走進去的部分陰影筆刷。

使用的重點

● 以橫向劃線的方式使用
● 不僅限於這個筆刷的作業，描繪雪景時，若較暗部分的顏色過深，看起來就會像是髒污，因此要注意選色

snow04.sut（975KB）
雪樹木

描繪樹木積雪使用的筆刷。

使用的重點

● 基本上以劃線的方式使用
● 在隨處加上蓋章的方式混用
● 也可以使用於積雪形狀凹凸不平的複雑部分降雪

底圖部分只使用「雪」筆刷以白色平坦填充而已

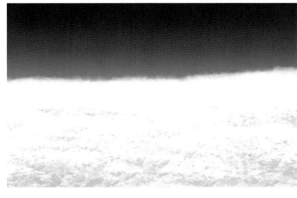

樹木部分使用「闊葉樹外形輪廓」筆刷

snow05.sut（244KB）
降雪

用來表現靜靜地下雪的筆刷。

使用的重點

● 只需劃線就能描繪出具隨機感的降雪
● 因為有使用散布功能的關係，想要變更雪的顆粒大小時，要改變的不是「筆刷尺寸」，而是「粒子尺寸」

snow06.sut（324KB）
暴風雪

用來描繪暴風雪的筆刷。

使用的重點

● 流勢會朝向劃線方向流動
● 依照筆壓不同，厚度會有所改變，因此可以描繪出實質上的加速度感覺
● 以筆刷尺寸的差異呈現出遠近感

 透過筆刷的組合搭配描繪雪景。底圖的樹木外形輪廓是在手工描繪部分以「樹枝」筆刷增加樹枝描繪而成。

STEP 1

將圖層剪裁至樹木的外形輪廓，以「雪樹木」筆刷描繪樹木的積雪部分。單純只靠劃線的話，輪廓部分凹凸會顯得過於強烈，與樹木的形狀無法融合在一起，因此要將筆刷尺寸調小一些，以填充上色般的方式處理。
如果在所有的樹枝上都描繪出樹枝前端積雪的話，會顯得過於繁瑣，因此只在較粗的部分描繪會比較自然。

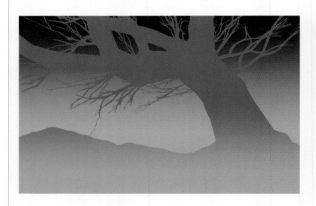
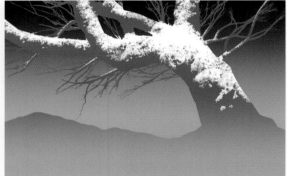

STEP 2

進一步將圖層剪裁，以「雪地面 明」筆刷描繪地面部分。在 STEP1 的步驟也是同樣處理，不過在此時要稍微粗糙一些。看起來感覺和底圖好像不太能融合在一起，但在接下來的 STEP3 可以遮蓋住這個問題，所以不用擔心。反而稍微粗糙一些可以更能表現出質感。

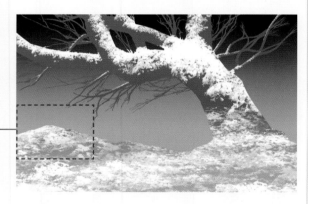

STEP 3

以「雪」筆刷遮蓋住在隨處出現的粗糙部分，使其能夠融入周圍。

STEP **4**

將合成模式「色彩增值」的圖層剪
裁處理，以「雪地面 暗」筆刷追加
因為陰影而形成的質感。

色彩增值

	100 %乘算 STEP4
	100 %通常 STEP3
	100 %通常 STEP2
	100 %通常 STEP1
▶ 📁	100 %通常 樹木シルエット
▶ 📁	100 %通常 背景ベース

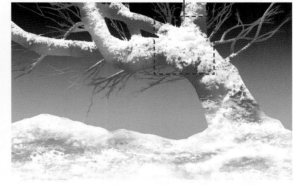

STEP **5**

以「降雪」筆刷描繪飄落的雪粒。

STEP **6**

使用「暴風雪」筆刷，先誇張地製作出暴
風雪的部分，再與 STEP5 的降雪部分搭
配，呈現出空間的遠近感。

完成

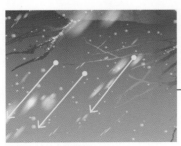

朝向左斜下方的動勢

自然物 14 火焰

可以用來描繪火焰的搖晃感及隨機感的筆刷。
每一種筆刷的重點都是在於要由火焰的中心部分朝外側放射狀劃線，以及筆壓的調整。

📄 fire01.sut（1.06MB）

火焰

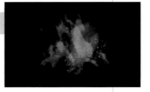

描繪混合著火粉的火焰筆刷。設定成可以呈現出較強隨機感。

📄 fire02.sut（433KB）

火柱

朝向劃線方向延伸火柱的筆刷。

【使用的重點】
● 以重疊劃線的方式描繪，呈現出隨機感
● 由火焰的根部向外呈現放射狀延伸般描繪
● 加上筆壓的話，可以增強火焰的火勢

【使用的重點】
● 朝向想要讓火柱延伸的方向劃線
● 因為是以筆壓製作火焰的形狀，所以要注意筆刷的下筆、收筆動作

補充

以這2種筆刷描繪的圖層即使只用「相加（發光）」模式重疊，也能一口氣增加火焰的熊熊燃燒感。

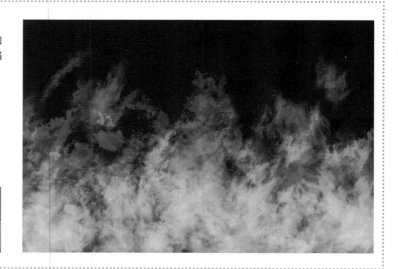

實例 這是火焰的描繪順序。

STEP 1

主要的區塊部分要以「火焰」筆刷描繪。使用「相加（發光）」圖層。由火焰的根部開始向外以放射狀的較短劃線重疊描繪。不要單純只以機械性的放射狀運筆，而是要讓筆壓有強有弱，以火焰的完成形為印象，適時調整為訣竅。

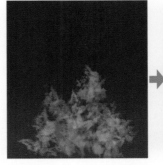 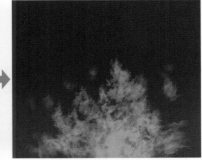

STEP 2

以「火柱」筆刷描繪周圍用來豐富畫面的部分。

STEP 3

將 STEP1、STEP2 的部分整理至圖層資料夾，然後再製作選擇範圍，執行 [選擇範圍] 選單→ [擴大選擇範圍]（這裡設定為擴大「10px」）。填充上色擴大後的選擇範圍，執行 [濾鏡] 選單→ [模糊] → [高斯模糊]。然後，由 STEP1、STEP2 再次製作選擇範圍，將選擇範圍內消除。這麼一來就能製作出模糊的輪廓部分，形成發光表現及色調的補強。

Ctrl +點擊建立選擇範圍

Ctrl +點擊建立選擇範圍

擴大選擇範圍，填充上色至新建圖層，然後執行 [高斯模糊] 處理

將選擇範圍內消除

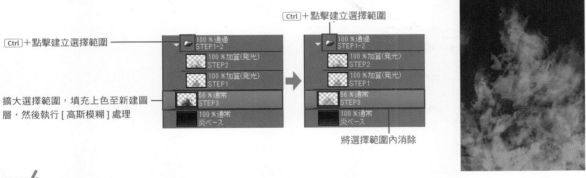

STEP 4

建立合成模式「相加（發光）」的圖層，由 STEP1、STEP2 的部分建立選擇範圍建立圖層蒙版。
然後再使用「火焰」筆刷在其中描繪火焰的中心部分。

補充

　　使用「水花 2」筆刷（第 75 頁），描繪煤煙等細節作為修飾完稿。進一步在描繪火焰的圖層下方建立合成模式「濾色」的圖層，使用「煙 硬」筆刷（第 86 頁）描繪了煙霧。修飾完稿成更具真實感的火焰。

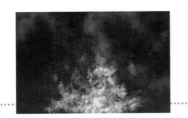

完成

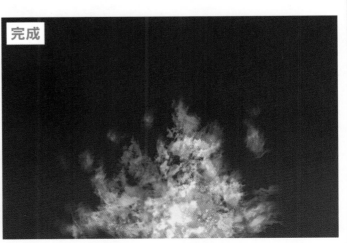

自然物 15 煙

可以簡單地描繪升騰翻滾的煙霧筆刷。如果覺得劃線會延遲的話,將筆刷尺寸改小會有所改善。又或者可以放慢劃線的速度。

📄 smoke01.sut（989KB）

煙 軟

用來描繪一般的煙霧筆刷。
輪廓呈現模糊的狀態。

┌─ 使用的重點 ─┐
- 以重複繞圈劃線的方式描繪,就會呈現出升騰翻滾的感覺
- 可以使用在所有基本的煙霧表現上

📄 smoke02.sut（1.88MB）

煙 硬

與「煙 軟」筆刷不同,可以描繪出輪廓清晰的煙霧。

┌─ 使用的重點 ─┐
- 以重複繞圈劃線的方式描繪,就會呈現出升騰翻滾的感覺
- 以快速撇向煙霧方向的劃線進行描繪,可以呈現出畫面的疏密
- 可以使用於想要呈現出煙霧本身的存在感,或是如同在寒冷地帶的水蒸氣一般,界線明顯的煙霧

📄 smoke03.sut（841KB）

煙 升騰翻滾

可以用來描繪一般的煙霧筆刷。
輪廓模糊不清。

┌─ 使用的重點 ─┐
- 以重複繞圈劃線的方式描繪,就會呈現出升騰翻滾的感覺
- 使用於火山灰或海底的砂塵等具有黏度感的煙霧

自然物 16 霧

可以簡單地描繪冉冉升起霧氣的筆刷。如果覺得劃線會延遲的話，將筆刷尺寸改小會有所改善。又或者可以放慢劃線的速度。

📄 fog01.sut（354KB）

霧

霧用的筆刷。

┌── 使用的重點 ──┐
● 以重複繞圈劃線的方式描繪，就會呈現出升騰翻滾的感覺
● 也可以使用於熱水冒出的蒸氣

實例

在由前景（木）中景（森）遠景（山）的外形輪廓與天空組成的簡單夜景中，藉由霧氣呈現出氣氛。

STEP 1

在山的部分施加「霧」筆刷，並以「透明色」的「山 暗 左」筆刷（第62頁）刻意將尾端消去。這麼一來，就可以連同山上的霧氣（霞雲）一起描繪出山的細部細節。

STEP 2

在前景、中景、遠景的圖層之間加入霧氣。使用「濾色」圖層可以呈現出自然的色調。要以強調前方圖層的輪廓為印象。如果整個畫面都強調的話，反而會顯得太單調，因此在一部分的空間不要描繪霧氣，藉此呈現出節奏感。將霧氣描繪出來後，即使搭配只有外形輪廓的背景，看起來就已經是很了不起的插畫了。

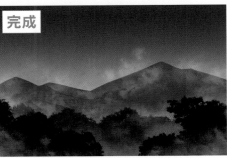

完成

自然物
17 花

可以簡單地描繪花朵的筆刷。這裡要在以「葉子外形輪廓」筆刷與「葉子」筆刷描繪的植物加上花朵。

📄 flower01.sut（1.14MB）

花 1

描繪花的筆刷。

筆刷的使用範例

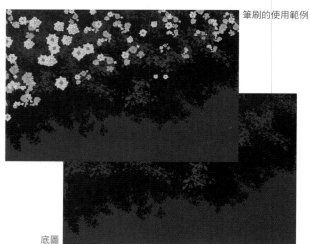

底圖

> (使用的重點)
> ● 使用在如公園的花壇一般，受到管理而且花朵的種類也有限制的場所
> ● 使用在插畫主體以外的場所，或是遠景等只要給人「花朵綻放」這種印象即可的場所
> ● 反過來說，如果要使用在插畫的主體部分，或是需要明確的細部細節的部分，就會需要另外手繪加筆調整。

📄 flower02.sut（575KB）

花 2

與「花 1」筆刷的花朵種類不同。

筆刷使用範例

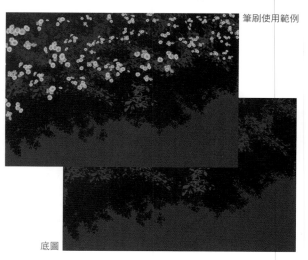

底圖

📄 flower03.sut（747KB）

花 3

這又是與「花 1」「花 2」筆刷的花朵種類不同。

筆刷使用範例

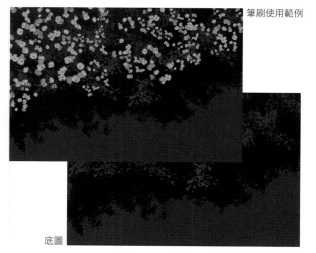

底圖

flower04.sut（1.97MB）

花 簇生

這是包含「花1」「花2」「花3」所有的花朵筆刷在內的筆刷。

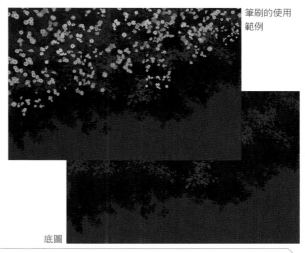

筆刷的使用範例

底圖

「花 簇生」筆刷因為包含了濃淡造成的細部細節表現，所以會產生圖樣筆刷特有的單調性。這裡要介紹幾種消除單調性的方法。

覆蓋

將花朵的圖層整個複製起來，讓圖層重疊，然後再將合成模式設定為「覆蓋」後重疊。顏色較深的部分看起來會更深；較淺的部分看起來則會更淺。在對比度不足時，是個很好的解決方法。

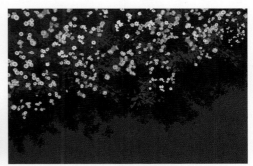

色彩增值

將花朵的圖層整個複製起來，再將合成模式設定為「色彩增值」。這個筆刷會描繪出比整體選擇的顏色更淺上許多的顏色，因此可以讓顏色一口氣變得更深。

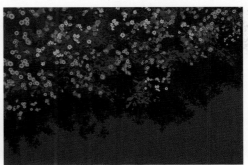

色彩增值重複填充上色

這裡不是要複製花朵的圖層，而是建立合成模式「色彩增值」的圖層，填充上色至整體畫面。將此圖層剪裁後，可以讓這個筆刷中含量較多的「不管選擇哪個顏色，都會變得偏白色」部分加上顏色。

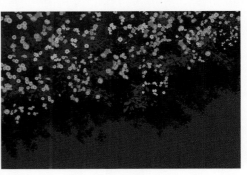

相加（發光）

複製花朵的圖層，將之變更為合成模式「相加（發光）」，以 [濾鏡] 選單→ [高斯模糊] 進行模糊處理。※ 這與所謂的光暈效果近似。因為色彩鮮明的發色是花朵的特徵，可以提升看起來自然的感覺。
圖層的不透明度需要適當地調整。

※ 使物件朦朧發光的效果

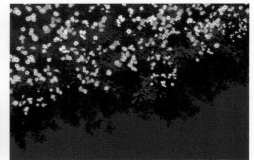

填充上色

筆刷已經預先設定好濃淡變化，但因為圖層的不透明度是 100%，所以只要將沒有設定合成模式的圖層剪裁後填充上色，就會變成完全的單色。可以使用於想要將花朵處理成只有外形輪廓的場合，或是想要自己描繪花朵的細部細節時。

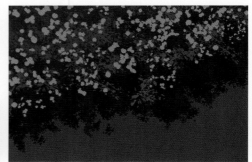

改變顏色

藉由將最下方圖層的花朵圖層「彩度」降低至極限值調整為單色，再以合成模式「覆蓋」的圖層重疊後，即可變更為喜歡的顏色。能夠局部的自由改變顏色。

先將花朵暫時調整成灰色

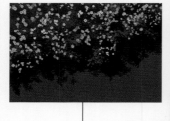

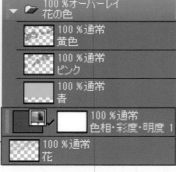

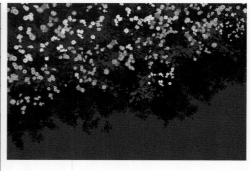

濾色

建立合成模式「濾色」的圖層，由上方開始施加漸層處理。重點在於不光只是花朵的圖層，就連底圖也會受到影響。這麼一來畫面就會呈現彼此融合的狀態。

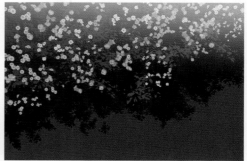

自然物
18 浮遊物

用來描繪浮遊物體的筆刷。可以藉由飛鳥的外形輪廓使天空看起來更豐富，也可以使花瓣漫天飛舞增加空氣感。

📄 floating01.sut（329KB）
鳥 1

描繪由側面觀看拍動翅膀的飛鳥筆刷。

使用的重點
- 方向性沒有隨機感，而且形狀也只是象徵性的感覺，僅能當成「有鳥正在飛」的視覺記號使用
- 如果要朝向反方向飛行的話，可以在描繪後再翻轉處理

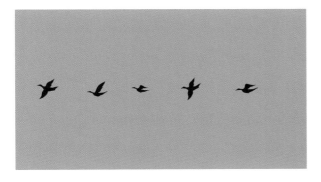

📄 floating02.sut（0.99MB）
鳥 2

可以描繪比「鳥 1」筆刷更具真實感的飛鳥外形輪廓的筆刷。

使用的重點
- 比起「鳥 1」筆刷，形狀更具真實感，因此適用的地方也較多
- 一開始就已經做好模糊處理，所以可以當作豐富插畫的畫面使用

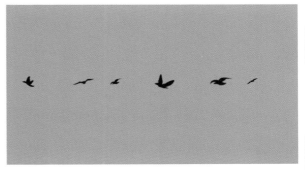

📄 floating03.sut（259KB）
花瓣

顧名思義，這是用來描繪漫天飛舞花瓣的筆刷。

使用的重點
- 以如同乘風飄揚，動勢方向明確的筆劃來描繪

📄 floating04.sut（266KB）
紙花碎片

用來描繪隨風飄舞的紙花碎片筆刷。

使用的重點
- 基本上與「花瓣」的使用方式相同，但除了隨風飄舞的動勢之外，再加上一些隨機感也不錯

實例

使用筆刷，在天空配置飛鳥。這裡要以「雲1」等筆刷（第46頁）描繪的天空為底圖進行描繪。

STEP 1

使用「鳥2」筆刷，將飛鳥配置在畫面中。由於這是描繪間隔較寬廣的筆刷，以蓋章的方式按壓在畫面時，有可能會描繪不出來。因此要以描繪較短的劃線方式，一旦描繪出圖樣的瞬間，就將筆尖抬高的感覺描繪。

依照不同距離改變筆刷尺寸描繪是很重要的訣竅。這裡區分為近景、中景、遠景等3種距離，由近景～遠景，飛鳥的尺寸也變得愈來愈小。依照不同距離區分圖層，如此也比較容易分辨顏色。

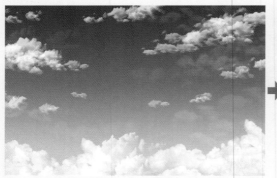

STEP 2

色調整合起來了。意識到空氣遠近法，愈是畫面前方的顏色愈深，愈朝向深處則愈淺，而且是接近天空的顏色更佳。

STEP 3

將遠景的[高斯模糊]設定為「20」；近景的[高斯模糊]設定為「40」；中景則不使用[高斯模糊]，而是在連接近景、遠景的部分使用混色工具的[模糊]。

STEP 4

讓中景的部分受光照射。這麼一來就不僅是外形輪廓而已，增加了真實感。雖然以手工作業描繪光線也可以，但這裡使用的是「鳥2」筆刷，以隨機性的方式加入光線。如此才能呈現出符合外形輪廓的自然光線。

完成

人工物筆刷

人工物 1 建築木紋

這是用來描繪並非自然樹木,而是會出現在建築木材上的木紋筆刷。每種筆刷都區分有「明」與「暗」兩種不同筆刷,可以將「明」用來描繪木材偏白色的部分,「暗」則用來描繪年輪等顏色較深的部分。

grain01.sut(2.77MB)
建築木紋 明

用來描繪木紋明亮部分(木材底色)的筆刷。

┌─ 使用的重點 ─
● 不管劃線方向為何,木紋都是縱向動勢
● 想要改變木紋方向時,需要調整工具屬性面板的「方向」數
● 使用於寬廣的範圍
└

可以描繪明亮的部分

不管劃線方向為何,木紋都是縱向動勢

grain02.sut(2.17MB)
建築木紋 暗

用來描繪木紋較暗部分(年輪)的筆刷。

┌─ 使用的重點 ─
● 不管劃線方向為何,木紋都是縱向動勢
● 想要改變木紋方向時,需要調整工具屬性面板的「方向」數
└

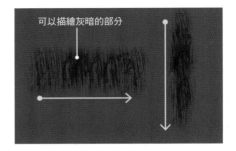

可以描繪灰暗的部分

grain03.sut(2.77MB)
建築木紋 明 方向

可以配合劃線方向描繪木紋的筆刷。雖然可以節省每次都要在工具屬性面板調整「方向」數值的程序,但是如果想要讓木紋方向保持一定的話,建議使用「建築木紋 明」筆刷。適合用來描繪明亮部分(木材底色)。

┌─ 使用的重點 ─
● 配合劃線的方向,木紋的方向也會隨之改變
● 使用在寬廣的範圍
└

配合劃線的方向,木紋的方向也會隨之改變

grain04.sut(2.17MB)
建築木紋 暗 方向

這也是可以配合劃線方向描繪木紋的筆刷。適合用來描繪較暗部分(年輪)。

┌─ 使用的重點 ─
● 配合劃線的方向,木紋的方向也會隨之改變
└

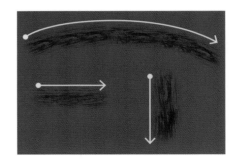

這是木板房間的製作範例。描繪時要注意木紋的方向。此外，這裡主要會針對質感（木紋）的描繪方法進行解說。

人工物 1

建築木紋

1章

筆刷的基本知識

2章

自然物筆刷

3章

人工物筆刷

4章

效果筆刷

STEP 1

準備好木板房間的線稿及底圖，在底圖上建立合成模式「色彩增值」的圖層。較暗部分的木紋使用「建築木紋 暗」筆刷描繪。描繪時小心不要覆蓋到需要橫向木紋的部分及 STEP3 以後要塗色的明亮部分。

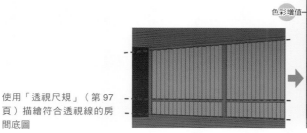

使用「透視尺規」（第 97 頁）描繪符合透視線的房間底圖

色彩增值

需要橫向木紋的部分不要描繪

STEP 2

以「建築木紋 暗 方向」筆刷描繪橫向的木紋。這裡也要小心不要重疊描繪到接下來要塗色的明亮部分。

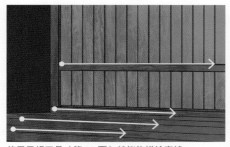

使用尺規工具（第 99 頁）就能夠描繪直線

STEP 3

使用合成模式「相加（發光）」的圖層，描繪明亮部分的質感。縱向的木紋使用「建築木紋 明」筆刷；橫向的木紋使用「建築木紋 明 方向」筆刷進行描繪。

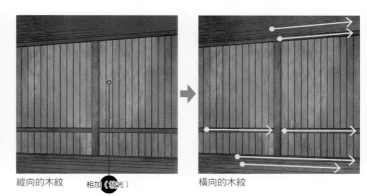

縱向的木紋　　相加（發光）　　橫向的木紋

STEP 4

使用「G 筆」等一般筆刷描繪陰影。為了表現出每塊木板的色調差異，使用「覆蓋」及「濾色」的圖層調整色調後就完成了。

表現出每塊木板的色調差異

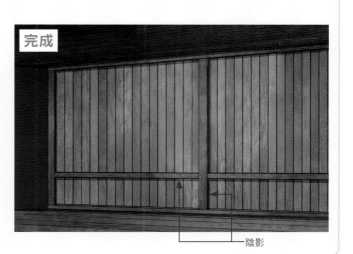

完成

陰影

補充

所謂的透視圖法就是英文中的「perspective」。這個名詞本來指的是所有的遠近法，經常使用在建築領域，不過在插畫的世界也經常會使用到透視圖法。

透視圖法簡單說來就是表現出「愈遠的物體看起來愈小」這種現象的技法。比方說，即使是相同一顆蘋果，放在眼前的蘋果與放在遠方桌上的蘋果，在視野中觀察到的尺寸感完全是不一樣的兩回事。

視平線

描繪透視圖法時，所有的基準就是「視平線」。如果要正確地說明視平線，內容就會顯得複雜，因此這裡只簡單說明與插畫相關的部分：

● 觀看者的「視線高度」
● 在考量畫面立體深度時，消失點位置的基準線

大概就是像這樣的感覺。這裡請先記住底下的「在考量畫面立體深度時，消失點位置的基準線」這點。

消失點

接下來要決定「消失點」的位置。消失點一定會位於視平線上。消失點也是仔細說明就會變得複雜的項目，這裡只要記得是「立體深度的中心」即可。

1 點透視圖法

消失點為「1 點」的透視圖法稱為「1 點透視圖法」。右圖立方體的正面是正四方形，這個面與透視線沒有關係。相對於此的上面及側面，會對應立體深處的空間而變得愈來愈窄小。想要正確描繪這個愈來愈窄小的現象，就必須要借助「透視線」。

2 點透視圖法

視平線上的消失點，設定有「2 點」的透視圖法稱為「2 點透視圖法」。這是將 1 點透視圖法的視點左右錯開，在描繪由斜側方觀看物體時使用的技法。

但消失點位置如果過於嚴謹的話，會降低插畫的自由度，在還不熟悉這個技法前，請將消失點設定在「相對於畫面中心（或者是想要設定為中心的部分），左右間距相等的位置」。

3 點透視圖法

在 2 點透視圖法上再加入縱向的透視線，就成為「3 點透視圖法」。視平線上的消失點有「2 點」，以及上下任一方的消失點「1 點」，以合計「3 點」消失點構成的畫面。

對於縱向較長的物體（比方說大樓之類），以仰望觀看，或者是反過來由上往下俯瞰角度時經常使用的透視圖法。

第 3 點消失點在下方

以下圖的 2 點透視圖法自然風景為例，觀察依照透視圖法的物體大小變化及其配置。這是不管自然物或人工物又或者是人物，所有的要素都可以運用的配置術。

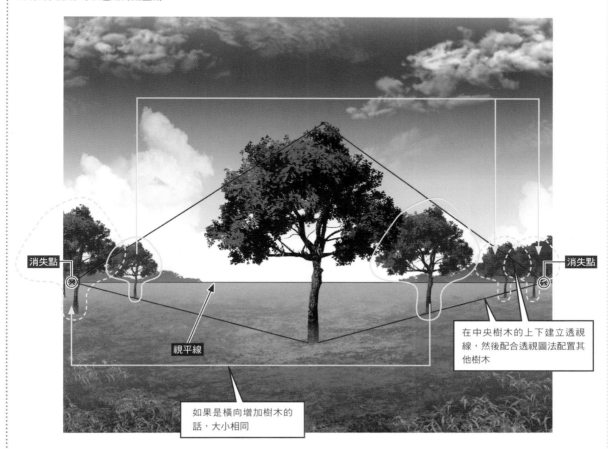

消失點

消失點

視平線

在中央樹木的上下建立透視線，然後配合透視圖法配置其他樹木

如果是橫向增加樹木的話，大小相同

透視尺規

CLIP STUDIO PAINT 備有可以簡單製作透視圖法的輔助工具。那就是尺規工具中的「透視尺規」。只要在畫布上設定透視尺規，就能徒手描繪出符合透視圖法的線條。

此外，執行 [圖層] 選單→ [尺規 分格邊框] → [建立透視尺規]，就可以選擇想要的透視圖法建立透視尺規。

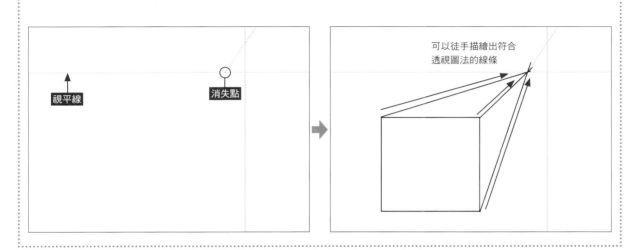

視平線

消失點

可以徒手描繪出符合透視圖法的線條

人工物 2 磚

這是磚用的筆刷。以「凹」「凸」筆刷為 1 組，本書準備了 3 組質感不同的組合。凸是用來描繪磚塊本身的部分，凹則是用來描繪磚塊之間的溝槽（連接處）。

📄 brick01.sut（277KB）

磚 凸

可以用來描繪簡單的磚牆磚塊部分的筆刷。因為是由照片製作的筆刷，所以磚牆的邊緣會呈現出細微的缺損，不會像圖形排列筆刷那樣給人機械般的印象。適合用來表現新造的建築磚牆或是磚塊的壁面。

┌─ 使用的重點 ─
● 以橫向一次劃線的方式使用
● 請注意劃線時不要重疊
● 使用尺規工具可以讓磚塊的間隔較工整

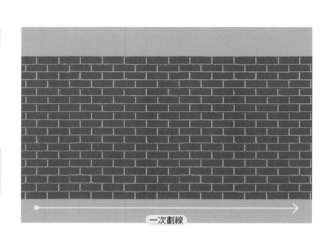

一次劃線

📄 brick02.sut（324KB）

磚 凹

這是用來描繪磚牆磚塊之間溝槽（連接處）的筆刷。與「磚 凸」筆刷相同，適合使用於新造的建築磚牆或是磚塊壁面。

┌─ 使用的重點 ─
● 與「磚 凸」筆刷的使用方式相同

📄 brick03.sut（8.35MB）

磚 凸 質感

用在磚牆磚塊加上質感的筆刷。可以隨機地描繪出數種不同的磚牆，就算只有一次劃線，看起來也不會呈現機械式的重複感。適合用來描繪上了年紀的建築物磚牆的磚塊壁面。

┌─ 使用的重點 ─
● 以橫向一次劃線的方式使用
● 請注意劃線時不要重疊
● 如果會在意筆刷的連接部分，可以使用混色工具的「模糊」進行調整

□ brick04.sut（8.43MB）

磚 凹 質感

可以描繪磚牆磚塊之間溝槽（連接處）的筆刷。這個筆刷也在磚塊部分加上了質感。與「磚 凸 質感」相同，適合上了年紀的建築物磚牆及磚塊壁面。

┌─ 使用的重點 ─────────────┐
│ │
│ ● 與「磚 凸 質感」筆刷的使用方式相同 │
│ │
└──────────────────────────┘

□ brick05.sut（2.20MB）

磚 凸 粗糙

在磚牆的磚塊部分加上相當粗糙質感的筆刷。磚塊的堆疊也稍微有些雜亂。除了描繪出來的磚牆種類不同之外，大小尺寸也會呈現隨機地變化。適合古老建築或者廢墟使用。

┌─ 使用的重點 ─────────────┐
│ │
│ ● 以橫向一次劃線的方式使用 │
│ ● 請注意劃線時不要重疊 │
│ ● 如果會在意筆刷的連接部分，可以使用混色工具的「模 │
│ 糊」進行調整 │
└──────────────────────────┘

□ brick06.sut（2.32MB）

磚 凹 粗糙

可以描繪磚牆磚塊之間溝槽（連接處）的筆刷。這也是在磚牆的磚塊部分加上相當粗糙質感的筆刷。和「磚 凸 粗糙」相同適合古老建築或者廢墟使用。

┌─ 使用的重點 ─────────────┐
│ │
│ ● 與「磚 凸 粗糙」筆刷的使用方式相同 │
│ │
└──────────────────────────┘

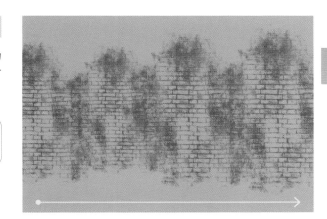

補充

以徒手描繪時，磚牆之間的連接處容易變得歪七扭八，此時可以設定為對齊橫向延伸的尺規進行描繪。尺規除了用來描繪磚牆之外，以橋、柵欄、屋瓦、窗戶類筆刷進行描繪時使用也很方便。

以尺規工具的「直線尺規」建立尺規

即使是徒手描繪，也能劃出水平線條，可以描繪出整齊的連接處

 這是使用凹系列的筆刷描繪磚牆的範例。以磚牆的溝槽（連接處）部分為主體進行描繪。這裡是以「磚凹」筆刷進行示範，但只要是凹系列的筆刷，描繪的順序都是相同的。

STEP 1

以橫向的劃線，使磚牆橫向排列延伸。除了「磚 凹 粗糙」以外的筆刷，最好使用尺規工具，以便溝槽的接合部分可以整齊描繪。

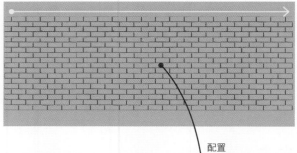

配置

STEP 2

準備一個符合透視圖法的壁面底圖。施加漸層處理，使畫面下方較暗，上方較亮。在這裡配置 **STEP1** 排列延伸的磚牆。

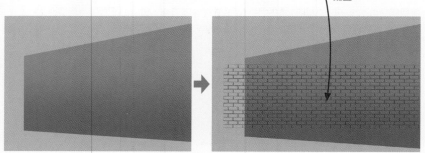

STEP 3

執行 [自由變形]（ Ctrl + Shift + T ），使磚牆符合壁面形狀。然後剪裁至底圖部分。

執行 [自由變形] 使磚牆符合壁面形狀

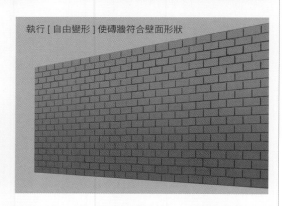

100％通常
STEP1

100％通常
STEP2 グラデーション

100％通常
STEP2

STEP 4

使用合成模式「相加（發光）」的圖層與沾水筆工具的「G筆」，在各磚塊的上部加入受光照射的高光部位。這麼一來就能一口氣增加完成度。

然後只要再以「岩壁 凸1」（第58頁）之類的質感筆刷描繪壁面質感細節就完成了。

完成

相加（發光）

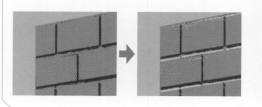

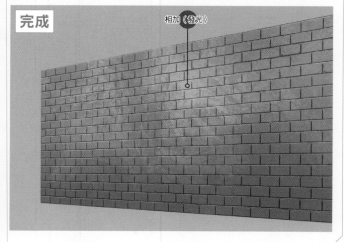

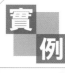

這是使用凸系列筆刷描繪磚牆的範例。與凹系列筆刷不同，能夠以磚塊部分為主體進行描繪。這裡也會一併解說使用「磚 凸 粗糙」筆刷呈現出質感的方法。

STEP 1

將「磚 凸 粗糙」筆刷以橫向劃線的方式，延伸排列磚牆。

STEP 2

使用與前頁磚牆相同的順序，將磚牆配置於壁面底圖部分。這裡會因為筆刷的特性，磚塊部分一開始就會帶有質感。

配置

STEP 3

使用「相加（發光）」圖層，加入高光部位，提升完成度。使用筆刷尺寸調小後的沾水筆工具的「G 筆」。
進一步使用「色彩增值」圖層，加入由磚牆而形成的陰影。

相加（發光）

乘算

STEP 4

使用如「岩壁 凸」這類的質感筆刷，以透明色消去或加筆修飾，讓磚牆融入底圖。
最後因為磚塊之間的溝槽看起來較淺的關係，以不與先前描繪的部分重疊的方式，使用「磚 凹 粗糙」筆刷追加溝槽部分就完成了。

完成

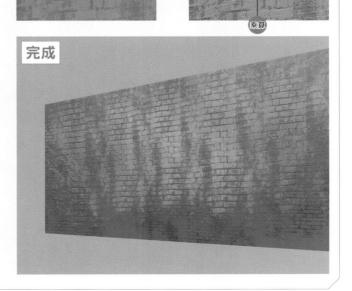

人工物
3 柏油路

這是用來描繪柏油路的筆刷。筆刷的種類雖然較少，不過柏油路的質感有些繁瑣，如果不按照順序描繪的話，不容易表現得好，所以請參考實例一步一步進行實踐吧！

📄 asphalt01.sut（431KB）
柏油路 大

用來描繪柏油路大略的質感筆刷。

┌─ 使用的重點 ─┐
● 以劃線、蓋章的方式，組合搭配使用

📄 asphalt02.sut（300KB）
柏油路 小

用來描繪柏油路的較小凹凸的筆刷。

┌─ 使用的重點 ─┐
● 以劃線、蓋章的方式，組合搭配使用
● 除了柏油路之外，也可以用來呈現沙石路面的質感

實例　柏油路的特徵是同時具備質地粗糙的質感，以及讓人感受到黏性的反光質感。必須將這兩個特徵都重現出來，才能做好柏油路的表現。

STEP 1
這是柏油路的底圖。首先要以單色填充上色。

STEP 2
在底圖上建立一個新建圖層描繪質感，使用的是與底圖相同的顏色。若直接描繪的話，會看不見描繪內容，因此要將底圖暫時設定為不顯示。
使用「柏油路 大」筆刷大略地描繪質感。
愈接近上部（畫面深處），筆刷尺寸愈小，而且細節描繪的密度也較小。

設定為不顯示 —

STEP 3

使用「柏油路 小」筆刷,以填補 STEP2 描繪部分間隙的感覺,追加描繪質感。將 STEP2、STEP3 描繪部分的圖層,整理收入圖層資料夾。

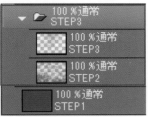

STEP 4

在 STEP1 的底圖與 STEP2、STEP3 描繪的質感圖層(圖層資料夾)之間建立圖層,由下方開始漸層處理調整變暗。大約到畫面正中央左右的位置,中斷漸層處理。

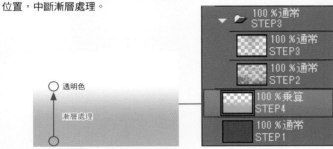

STEP 5

將新建圖層剪裁至 STEP2、STEP3 描繪的質感圖層(圖層資料夾),使用「相加」(發光)圖層,由上方開始施加調整變亮的漸層處理。同樣大約書面正中央左右的位置,中斷漸層處理。在 STEP4、STEP5 的步驟,要表現出柏油路特有具備黏性的反光狀態。此外,因為上部(畫面深處)的質地粗糙感過強的關係,要在一般的圖層再施加一次較亮的漸層處理,使畫面能相互融合。

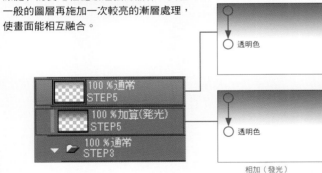

相加(發光)

STEP 6

在合成模式「相加(發光)」的圖層中,以「柏油路 小」筆刷加入細微的質感後就完成了。這裡也是愈偏向上部(畫面深處),筆刷尺寸愈小,但與 STEP2 時相反,愈深處的細節密度要愈集中。

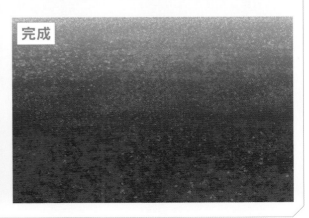

完成

人工物

4 石壁

這是用來描繪石壁的筆刷。

🗋 stonewall01.sut（712KB）

石壁

能夠表現出切削加工的石壁質感筆刷。

使用的重點
- 以劃線的方式使用
- 筆壓的強弱對於質感的濃度會有很大的影響
- 也可以用來表現水泥壁面

🗋 stonewall02.sut（530KB）

城壁 凸

用來描繪古城、中世紀建築石壁的筆刷。
以石壁磚塊向外側突出的部分為印象。
此外，為了表現磚塊的邊緣，使用了「水彩邊界」的功能，因此繪圖負荷會比較重一點。如果覺得使用起來不順手的話，請在工具屬性面板將「水彩邊界」的功能設定為 OFF。

使用的重點
- 以劃線的方式使用
- 透過 1、2 次左右的劃線重疊，可使質感加深
- 如果劃線重疊過度的話，細部細節會變得不明顯，請注意

🗋 stonewall03.sut（880KB）

城壁 凹

與「城壁 凸」筆刷相同位置為印象製作的筆刷。主要用來描繪石壁的溝槽，並在隨處削落或使表面剝落，表現出如同內部的磚塊部分露出外側般的質感。

使用的重點
- 與「城壁 凸」筆刷的使用方式相同

以中世紀歐洲風格的石造城壁描繪順序進行解說。

STEP 1

以下部較暗，上部較明亮的漸層效果描繪城壁的外形輪廓。朝向右側深處帶有些微的透視線效果。接下來要描繪構造的細節。因為不是現代建築的關係，即使是牆壁厚度及配置的均一性稍有差異也不成問題。

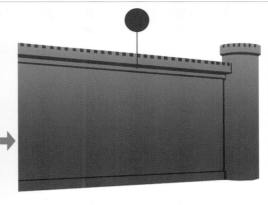

STEP 2

使用與 STEP1 描繪構造時相同的顏色，以「城壁 凹」筆刷描繪質感細節。不要整個物件都加入質感，而是要偏重於下部及外緣部分。

此外，將 STEP1 描繪的構造部分，在隨處以透明色的「城壁凹」筆刷進行刪除，可以表現出石頭的缺損部分或崩落部分，更能表現出古老建築物的感覺。

色彩增值

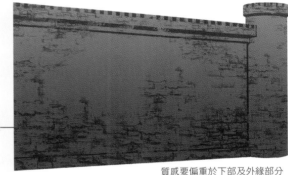

質感要偏重於下部及外緣部分

STEP 3

以「城壁 凸」筆刷描繪明亮部分（石頭堆疊突出外側的部分）。與 STEP2 相反，描繪時要偏重中央部分及上部。此外，與 STEP2 的描繪內容重疊的話，會呈現出雜訊感，所以要將重疊的部分消除。

明亮部分描繪完成後，將合成模式「相加（發光）」的圖層設定為剪裁，以「城壁 凸」筆刷進一步追加明亮的部分。

相加（發光）

相加（發光）

STEP 4

以合成模式「相加（發光）」追加高光部位；以「色彩增值」追加陰影。使用筆刷尺寸設定為較小的沾水筆工具的「G 筆」。在朝向上方的面，加入高光部位。陰影則是用來強調溝槽、崩落、或是凹陷進內側的部分。

| 100％加算（発光） STEP4 ハイライト |
| 100％乗算 STEP4 カゲ |
| 100％加算（発光） STEP3 |
| 100％加算（発光） STEP3 |
| 100％通常 STEP2 |
| 100％通常 STEP1 構造 |
| 100％通常 STEP1 グラデーション |
| 100％通常 STEP1 シルエット |

完成

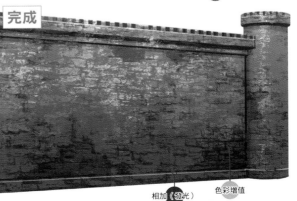

相加（發光）　色彩增值

人工物 5 金屬

3 章 人工物筆刷

這是用來描繪各式各樣的金屬質感筆刷群。

📄 metal01.sut（102KB）

鎖鏈

可以用來繪製鎖鏈的筆刷。由於將「絲帶」功能（第144頁）設定為ON的關係，可以在某種程度上描繪出自然的彎弧，特徵是不管任何角度，鎖鏈的連結都不會出現破綻中斷。

── 使用的重點 ──
- 以劃線的方式使用
- 如果劃線的彎弧過急的話，鎖鏈零件本身也會變得彎曲，無法呈現出金屬堅固質感，但如果只是用來豐富畫面的話，就不至於構成太大的問題。

📄 metal03.sut（219KB）

金屬質感

可以用來描繪車床加工般質感的筆刷。如果感覺劃線會延遲的話，可以將筆刷尺寸設定為較小，或者是放慢劃線的速度。細節也請參考第150頁。

── 使用的重點 ──
- 加工溝槽會沿著劃線的方向重疊
- 也可以用來表現反射率較高的素材倒影

📄 metal02.sut（107KB）

鎖鏈 不透明

與「鎖鏈」筆刷不同，除了線條之外，連面的部分也是以「不透明」的狀態描繪。因此，即使筆刷重疊，線條及細部細節也不會重疊影響，可以描繪得相當美觀。由於陰影的部分也有呈現出細節，所以如果描繪鎖鏈的目的是為了豐富畫面的話，使用這個筆刷就相當足夠了。

── 使用的重點 ──
- 基本上與「鎖鏈」筆刷的使用方式相同
- 改變「輔助色」的顏色時，鎖鏈面的顏色也會隨之改變

📄 metal04.sut（841KB）

鏽斑

用來描繪鏽斑的筆刷。

── 使用的重點 ──
- 質感會沿著劃線的方向延伸
- 屋外的金屬會因為雨水流動的方向，而使得鏽斑出現方向性，劃線時必須要意識到配合這個方向。

metal05.sut（420KB）

礦石

描繪如同水晶這類礦石時非常好用的筆刷。可以模擬描繪出礦石內部的複雜反射模樣。

使用的重點

● 以蓋章的方式使用
● 以按壓 2、3 次的描繪，可以更能表現出複雜的反射狀態
● 也可以使用於呈現手打加工的金屬質感

實例　使用「金屬質感」筆刷描繪金屬的方法。這裡以圓柱的描繪進行解說。

STEP 1

描繪圓柱的底圖。將合成模式「相加（發光）」的圖層剪裁至底圖，以「金屬質感」筆刷描繪明亮部分。由上朝下的方式劃線。光源預設來自稍微右側，由上朝下進行劃線。一邊意識到大致呈現山形的隆起，一邊以在隨處加上隨機性的凹凸為印象進行描繪。接著再將「相加（發光）」圖層剪裁，使用噴槍工具的「柔軟」描繪較強烈的光澤。

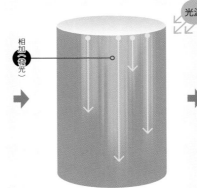

光源

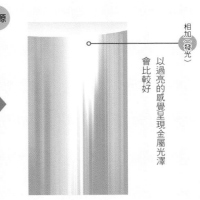

相加（發光）

以過亮的感覺呈現金屬光澤會比較好

STEP 2

將「色彩增值」圖層進行剪裁，使用「金屬質感」筆刷描繪因立體迂迴而形成的較暗部分。在隨處稍微進行消除處理，使整體筆刷效果融入周圍。

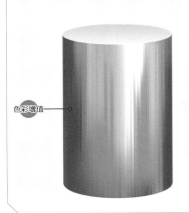

色彩增值

STEP 3

將「濾色」圖層剪裁至 STEP1 描繪光澤的圖層上方，「以金屬質感」筆刷描繪邊緣的反射光（環境光）。

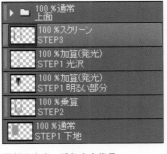

反射光愈亮，看起來愈像是反射率高的金屬

完成

濾色

這裡要解說使用「鏽斑」筆刷描繪鐵鏽的方法。

STEP 1

先準備一個以鐵板為印象，填充上色成單色後施以漸層處理的底圖。將圖層剪裁至底圖，使用「鏽斑」筆刷描繪生鏽的部分。以縱向的重疊劃線進行描繪。

雖然生鏽擴散的模式有各種不同的狀態，不過讓鏽斑呈現一定的方向性，看起來會比較有說服力。

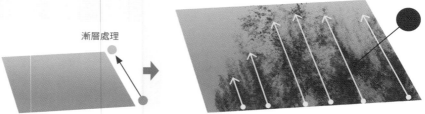

漸層處理

這裡是由右下朝向左上的重疊劃線

STEP 2

在 STEP1 描繪鏽斑的圖層製作選擇範圍，執行 [選擇範圍] 選單→ [擴大選擇範圍]（這裡設定為 1px）。然後將選擇範圍稍微朝向右上錯開，在底圖上建立圖層後剪裁，進行填充。在選擇填充圖層的狀態下，再次 STEP1 由描繪鏽斑的圖層製作選擇範圍，再將其消去。這麼一來就能夠表現出因鏽斑而造成表面被削減的厚度差異，以及鏽斑邊緣滲透的感覺。

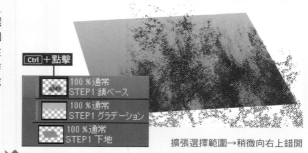

Ctrl ＋點擊

100 %通常
STEP1 錆ベース

100 %通常
STEP1 グラデーション

100 %通常
STEP1 下地

擴張選擇範圍→稍微向右上錯開

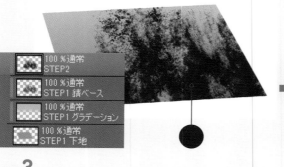

100 %通常
STEP2

100 %通常
STEP1 錆ベース

100 %通常
STEP1 グラデーション

100 %通常
STEP1 下地

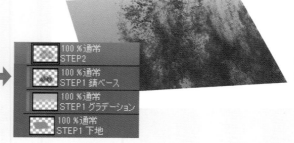

100 %通常
STEP2

100 %通常
STEP1 錆ベース

100 %通常
STEP1 グラデーション

100 %通常
STEP1 下地

STEP 3

將紅色鏽斑的顏色變化細節描繪出來。最後由下開始施加漸層處理，使顏色融入周圍後就完成了。

完成

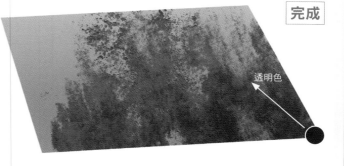

透明色

使用「礦石」筆刷描繪寶石的方法。

STEP 1

準備好寶石的外形輪廓。將漸層效果設定為較強的對比度。

使用沾水筆工具的「G 筆」，呈現出立體感。然後將較暗的部位稍微的局部消去，重點是要呈現出類似漸層的效果。此外，這裡光源預設是來自右上方。

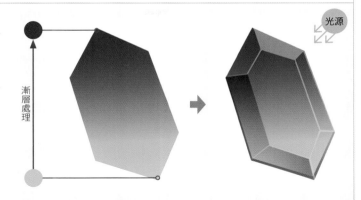

STEP 2

將合成模式「色彩增值」的圖層剪裁至底圖，以「礦石」筆刷加入較暗部分的細部細節。筆刷尺寸要設定得非常大，以蓋章的方式按壓 2、3 次的方式進行描繪。

STEP 3

將「相加（發光）」圖層剪裁，描繪明亮部分。筆刷尺寸要調整成較 STEP2 更小，同樣以蓋章的方式按壓 2、3 次。接下來要將「相加（發光）」圖層進行剪裁，使用「礦石」筆刷追加明亮部分。藉此表現出寶石內部的複雜散射光線。

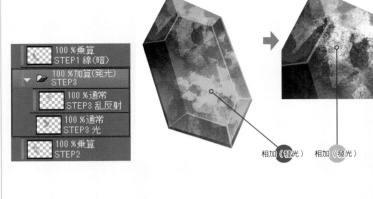

相加（發光）　相加（發光）

完成

STEP 4

建立「濾色」圖層，以「礦石」筆刷描繪來自光源反方向（左下）的散射光（環境光）。如果使用目前為止沒有使用過的色系，可以表現出寶石的色彩豐富。

人工物 6 多層建築

這是用來描繪樓層數眾多的建築物窗戶周圍（壁面）的筆刷群。只要點擊一次就能描繪出一層樓，因此直接在上下劃線就能增加樓層數。

📄 building01.sut（295KB）

多層大樓 1

窗戶面積較多的大樓用。適合用來描繪相對比較新式的租賃商辦大樓。

┌─ 使用的重點 ─┐
- 以上下方向的劃線方式使用
- 使用尺規工具，可以讓樓層連接得更加整齊
- 因為是左右不對稱的關係，可以直接當作這種設計的大樓使用
- 將左右任一方模糊處理後，就能夠當作與其他筆刷的接合部分使用

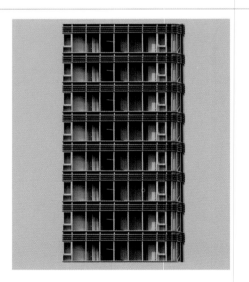

📄 building02.sut（335KB）

多層大樓 2

窗戶較小的大樓用。適合用於較老舊的辦公大樓，或者是居住用的大樓。

┌─ 使用的重點 ─┐
- 與「多層大樓 1」筆刷的使用方式相同

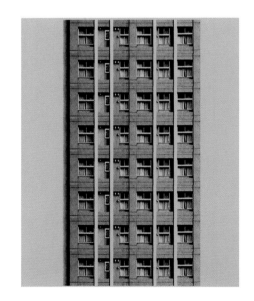

補充

如果以徒手描繪時，各樓層的連接處容易出現不平整的狀況時，可以與磚類筆刷一樣，先連結到尺規上再進行描繪。

以尺規工具的「直線尺規」建立尺規

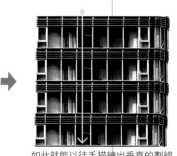

如此就能以徒手描繪出垂直的劃線

building03.sut（874KB）

多層大樓 3

窗戶較多的大樓用。適用於規模與其相應的大型大樓，以及形象給人保守印象的企業及施設的大樓。

使用的重點
- 以上下方向劃線的方式使用
- 使用尺規工具，可以讓樓層連接得更加整齊

building04.sut（510KB）

多層大樓 4

壁面具有設計性的大樓用。適用於新興企業進駐的新式大樓。

使用的重點
- 以上下方向劃線的方式使用
- 使用尺規工具，可以讓樓層連接得更加整齊

building05.sut（384KB）

多層大樓 5

細部細節及凹凸較少的大樓用。稍微呈現出一些科幻SF的氣氛。

使用的重點
- 以上下方向劃線的方式使用
- 使用尺規工具，可以讓樓層連接得更加整齊

building06.sut（452KB）

多層大樓 6

高樓大廈類型的大樓用。

┌─ 使用的重點 ─
● 以上下方向劃線的方式使用
● 使用尺規工具，可以讓樓層連接得更加整齊
└

building07.sut（499KB）

多層大樓 7

窗戶部分面積較大的大樓用。

┌─ 使用的重點 ─
● 以上下方向劃線的方式使用
● 使用尺規工具，可以讓樓層連接得更加整齊
● 因為窗戶倒影部分的重複感會稍微讓人有些在意，所以需
　要下工夫另外重新描繪細節
└

building08.sut（1.45MB）

多層大樓 8

與其他的筆刷不同，劃線後會在數種不同的筆刷形狀中隨機地挑
選出來描繪。雖然是造型單純的壁面，但不容易呈現出重複的感
覺。是泛用性很高的筆刷。

┌─ 使用的重點 ─
● 以上下方向劃線的方式使用
● 使用尺規工具，可以讓樓層連接得更加整齊
└

building09.sut（1.12MB）

多層集合式住宅

預設用來描繪集合式住宅及公寓的筆刷。

使用的重點

- 以上下方向劃線的方式使用
- 如果要描繪集合式住宅時，可能筆刷的橫幅會出現不足的情形，請先以劃線描繪必要的樓層數之後，再以複製&貼上的方式朝橫向連接延伸。不過如果直接連接的話，看起來會有些不自然，因此可以空出一些間隔，中間以柱子連接的方式描繪。

building10.sut（518KB）

多層公寓

預設用來描繪可以看得到樓梯角度的公寓筆刷。

使用的重點

- 以上下方向劃線的方式使用
- 單獨使用這個筆刷也可以，或者與「多層集合式住宅」筆刷並用也可以

building11.sut（271KB）

多層逃生梯

將逃生梯部分擷取出來的筆刷。

使用的重點

- 以上下方向劃線的方式使用
- 作為以其他筆刷描繪大樓的樓梯部分使用
- 描繪大樓的背面（面向道路的相反側）時也可以使用

只要使用多層建築系列的筆刷，就可以簡單地描繪高層建築物。這裡要以複數的筆刷組合搭配後描繪大樓作為實際範例。

STEP 1

先描繪作為底圖立方體。配合這個縱長直方體的透視線，貼上以筆刷製作好的細部細節。

補充

對於所有的建築物都是相同的，只要是大樓與地面的接地部分沒有好好處理的話，除了整個大樓都會變得失去真實感之外，也需要耗費更多的力氣描繪。因此如何能夠避免描繪這個部分，也是畫面安排上的重要技巧。比方說，以這次描繪的插圖模規感來說，能夠看得見地平面的構圖及狀況比較少，因此乾脆就將地平面移至構圖之外即可。或者是以路樹將地平面遮蓋起來也可以。

STEP 2

預先描繪貼在另外一個圖層的窗戶部分。這裡先不考慮透視線，描繪在平面上即可。除了使用多層建築系列的筆刷之外，如果搭配使用「窗戶 無裝飾」之類的筆刷，可以更增加真實感。

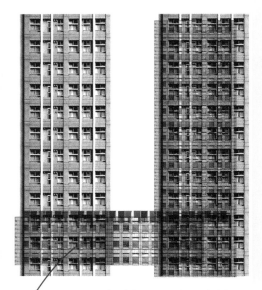

依照窗戶的不同部分區分不同圖層描繪

配置

STEP 3

配合 STEP1 的立方體透視線，貼上 STEP2。執行 [編輯] 選單 → [變形] → [自由變形]（ Ctrl + Shift + T ）。

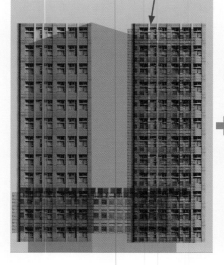

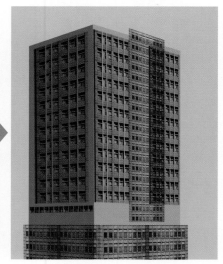

STEP 4

配合 STEP3 配置的窗戶，調整底圖的形狀。
然後再追加上陰影。請以填補只有貼上窗戶的部分的立體感為意識進行追加陰影。此外，為了要在壁面上增加資訊量，請在隨處描繪溝槽。

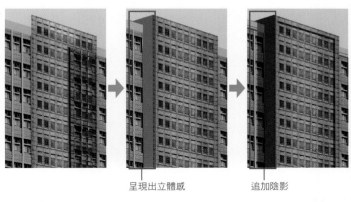

呈現出立體感　　　　　追加陰影

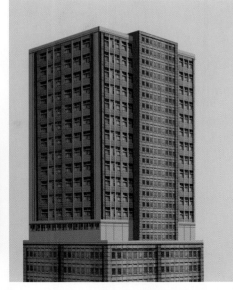

STEP 5

意識到來自右上的光源，以及來自後方的反射光（環境光），追加漸層處理效果。
然後，靠近光源的部分窗戶要描繪出因反射而發出的亮光。雖然一個個窗戶都要描繪亮光是一件耗費工夫的作業，但因為是很重要的效果，所以請努力描繪吧！

補充

追加描繪大樓周圍的要素，提高完成度。天空使用「雲 3」筆刷（第 47 頁），林木使用「闊葉樹外形輪廓」筆刷（第 50 頁），後面的大樓使用「大樓群」筆刷（第 127 頁）。

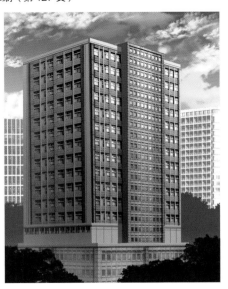

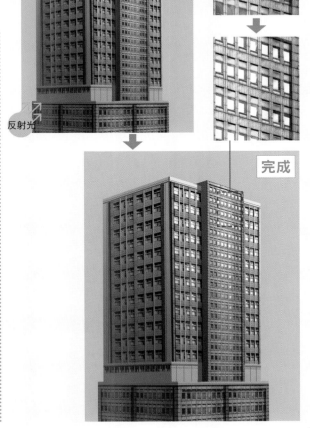

光源

反射光

完成

人工物
7 窗戶

可以用來描繪現代建築物窗戶周圍的筆刷群。預設的使用方法是建築物的外形輪廓另外描繪，然後再將窗戶追加描繪上。此外，筆刷描繪時可以讓下層的顏色穿透，因此底圖的部分要以單色填充上色。

▢ window01.sut（498KB）
窗戶 無裝飾

描繪窗戶細部細節的筆刷。筆刷內登錄了好幾種不同形狀但尺寸相同的窗戶，描繪時會隨機地配置在畫面上，因此即使形狀簡單，仍然不會顯得過於單調。適合使用於工廠及公共建築物。

─ 使用的重點 ─
- 以上下左右的劃線連接起來的方式使用
- 以蓋章的方式在隨處配置
- 也可以使用於為其他的建築物稍微追加一些細部細節

▢ window02.sut（292KB）
窗戶 集合式住宅

描繪集合式住宅窗戶（陽台）部分的筆刷。
筆刷形狀只有 1 種，因此不具備隨機性。

─ 使用的重點 ─
- 以橫向劃線連接起來的方式使用
- 以蓋章的方式在隨處配置
- 視有幾個窗戶橫向連接在一起，可以讓集合式住宅的規模隨之變化

▢ window03.sut（532KB）
窗戶 獨棟房子

用來描繪稍微有些老舊的獨棟房子窗戶的筆刷。窗戶有 2 種，加上室外機以隨機性配置

─ 使用的重點 ─
- 以橫向劃線的方式使用
- 以蓋章的方式在隨處配置
- 圖中是以一次劃線連接描繪，但實際上在隨處將筆刷提筆離開畫面，調節間隔描繪比較好
- 獨棟房子的窗戶沒有必要像這樣全部都連接起來，反過來說應該更注意窗戶組合搭配及室外機的數量

▢ window04.sut（644KB）
窗戶 雙層公寓

這是用來描繪雙層公寓、中高層集合住宅這類連續式住宅窗戶周圍的筆刷。筆刷形狀只有 1 種，因此不具備隨機性。

─ 使用的重點 ─
- 以橫向劃線的方式使用
- 以蓋章的方式在隨處配置
- 連續式住宅一般沒有太多大規模的建築物，窗戶不需要一直連接在一起，因此是以 2 個窗戶為 1 組，再來下工夫安排需要並排描繪幾組即可
- 也可以用於描繪獨棟房子或其他的建築物

這是直接使用窗戶系列筆刷的正面構圖實例。以二代同堂住宅為印象進行描繪。

STEP 1

描繪住家的外形輪廓，將筆刷以蓋章的方式配置窗戶。

只是追加了排水管就能增加真實感

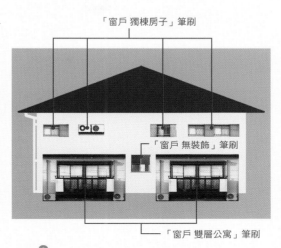

「窗戶 獨棟房子」筆刷

「窗戶 無裝飾」筆刷

「窗戶 雙層公寓」筆刷

STEP 2

以「色彩增值」圖層，為窗戶部分加上顏色，描繪陰影。並不單純只是為窗戶加上陰影，而是要考量壁面的構造，透過加上陰影增加資訊量，更好呈現出真實感。

色彩增值

STEP 3

以「相加（發光）」圖層描繪高光部位。然後在隨處加上漸層處理，使畫面看起來更豪華。此外還要將屋頂的深度、住家最下方的地基底台描繪出來。

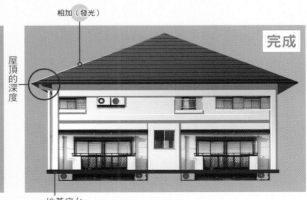

相加（發光）

完成

屋頂的深度

地基底台

補充

補充描繪住家周圍的要素，提高完成度。天空使用「積雨雲」筆刷（第47頁），背景使用「住宅」筆刷（第127頁），周圍的植物使用「針葉樹外形輪廓」「闊葉樹外形輪廓」筆刷（第50頁）與「葉子外形輪廓」筆刷（第51頁），地面是先在畫面前方施加明亮的漸層處理，再以「地面凹」筆刷（第65頁）削去。

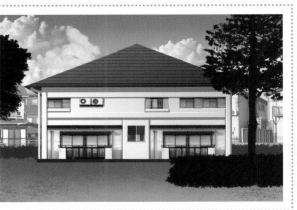

● > 📁 03artifact > 📁 08tile

人工物
8 瓦片

用來描繪日本建築常見屋頂瓦片的筆刷。

📄 tile01.sut（121KB）

瓦片

瓦片從零開始描繪的話實在是很辛苦的事情。使用這個筆刷，只要劃線就能夠簡單描繪瓦片。

┌─ 使用的重點 ─┐
- 以橫向劃線的方式使用
- 預設值的設定是由正面觀看時的角度
- 使用尺規工具（第99頁）可以讓瓦片的排列更加整齊

透過調整工具屬性面板的「厚度」數值，可以獲得類似改變角度的效果。數值愈大，視點（相機的位置）愈高；數值愈低，則視點愈低。請以這樣的方式考量。

將厚度調整為「100」時，看起來就非常像是由上往下觀察的角度

實例 屋頂瓦片的實例。雖然房子本身也有描繪出來，但這裡主要是針對瓦片的描繪方法進行解說。

STEP **1**

使用尺規工具畫出橫向的劃線，描繪瓦片。 這裡是將「厚度」設定為60。

STEP **2**

配合 STEP1 的透視線，執行 [自由變形]（Ctrl + Shift + T）。這就會成為瓦片屋頂的線稿。

透視線

製作透視線時，請使用「透視尺規」（第97頁）

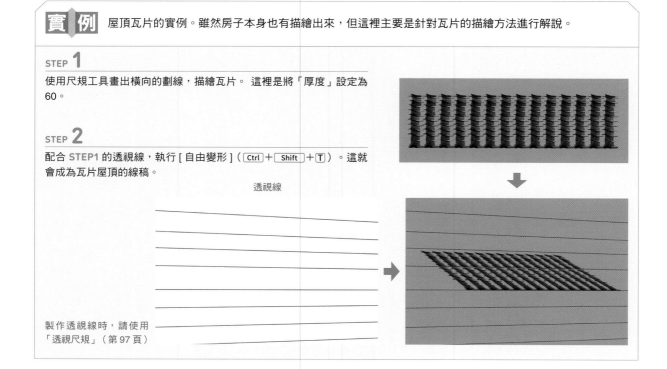

STEP 3

以符合透視線的瓦片為底圖，描繪房子的構造。窗戶部分的右側包含室外機在內，使用的是「窗戶 獨棟房子」筆刷（第116頁），左側是以「窗戶 無裝飾」筆刷（第116頁）描繪後，再加以變形處理進行配置。

STEP 4

在瓦片線稿的下方建立圖層，填充上色為深藍色單色。將圖層剪裁在其上，施加由下方開始的漸層處理。
接著將合成模式「濾色」的圖層剪裁至漸層，以「城壁 凸」筆刷（第104頁）增加質感。表現出經過風雨塵埃形成的劣化、污損。

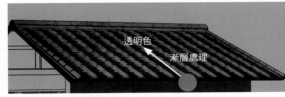

透明色
漸層處理

STEP 5

使用「相加（發光）」的圖層，以瓦片突出的部分為中心調整變亮。除了可以補強立體感之外，也可以表現出瓦片的光澤。進一步將「相加（發光）」圖層剪裁至這個圖層，追加高光部位。

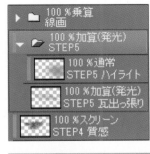

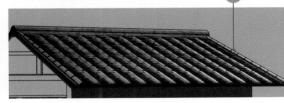

相加（發光）

STEP 6

使用「濾色」圖層，加入來自下方的反射光（環境光）。同時也可以表現出瓦片邊緣的斷面形狀。

反射光
濾色

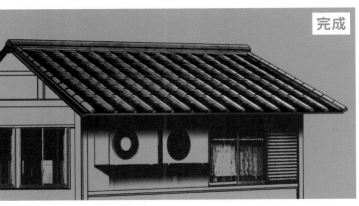

完成

人工物 9 電線杆

這是用來描繪道路上的電線杆筆刷。

📄 telephonepole01.sut（2.06MB）

電線杆 隨機

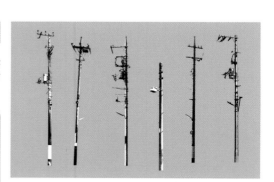

可以隨機地描繪數種不同電線杆的筆刷。與「鎖 不透明」筆刷相同，線（陰影部分）與面（明亮部分）都是以「不透明」的方式描繪。因此即使筆刷有所重疊，線條與細部細節也不會重疊影響，可以維持畫面的美觀。

使用的重點

- 以橫向、傾斜的劃線方式使用
- 以蓋章的方式在隨處配置
- 配合畫面深度，改變筆刷尺寸
- 「輔助色」的顏色改變後，電線杆面的顏色也會隨之改變
- 選擇「輔助色」後，可以當作外形輪廓描繪（第 130 頁）
- 如果之後只想要調整電線杆的線條顏色時，需要有將線條單獨擷取出來的作業順序（以接下來的實例進行解說）

實例　將電線杆放置於畫面主體的風景。為了要能夠仔細調整電線杆的顏色，線條（陰影部分）與底圖部分要分開作業。

STEP 1

先決定好朝向上方的透視線，再配合透視線將電線杆配置上去。將「電線杆隨機」筆刷，以蓋章的方式使用，一根一根描繪出來後，將其變形旋轉處理，進行配置。為了要能在 STEP2 將線（陰影）與面（底圖）分隔開來，重點就是此時要以「黑色」進行描繪。

透視線

建立透視線時，可以使用「透視尺規」（第 97 頁）較好作業

STEP 2

複製 STEP1 的圖層，在上面的圖層執行 [編輯] 選單→ [將亮度變為透明度] 擷取線（陰影）部分。
此時在 STEP1 如果沒有選擇以黑色進行描繪的話，就會轉變為半透明的灰色，千萬要注意。
下面的圖層執行 [編輯] 選單→ [將線的顏色變更為描繪色]，以單色填充上色作為底圖（這裡為了方便解說，暫時先調整為橘色）。

線

底圖

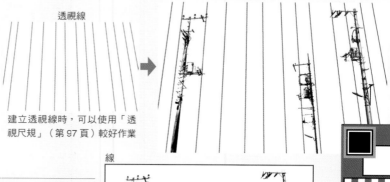

複製 ── 100 %通常　線
複製來源 ── 100 %通常　下地

STEP 3

調整底圖的顏色，追加電線。如果重視真實感的話，就需要稍微再多考慮一下配線的方式比較好，但這次是以作為插畫的構圖或畫面的美觀為優先。

底圖

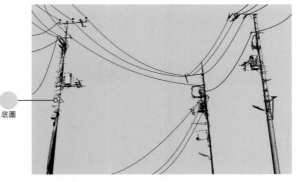

STEP 4

將圖層剪裁至電線杆與電線，在上部施加漸層處理，表現出外形輪廓般的感覺。雖然也有為了增加插畫美觀程度的目的，這裡因為資訊量稍嫌過多的關係，透過將一部分細部細節隱藏起來，藉以減輕太像照片的感覺。

漸層處理

透明色

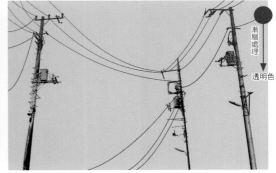

光源

STEP 5

預設光源是來自左側，以「相加（發光）」圖層描繪明亮的部分。電線雖然也會加入光亮的表現，但在隨處讓光亮中斷，看起來會更有真實感。
接下來，要以「濾色」圖層加入來自右下方的反射光（環境光）。

補充

將周圍景色的細節也描繪出來，提升完成度。街景使用「城鎮中景」筆刷（第 127 頁），雲朵使用「雲 2」（第 46 頁）「積雨雲」「捲積雲」筆刷（第 47 頁）進行描繪。

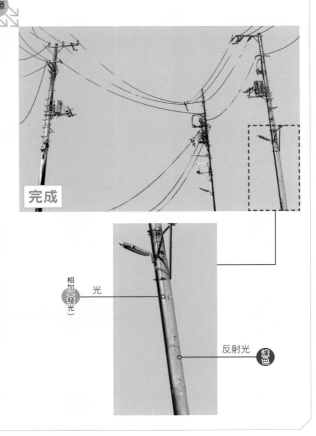

完成

相加（發光）　光

反射光　濾色

人工物
9

電線杆

1章　筆刷的基本知識

2章　自然物筆刷

3章　人工物筆刷

4章　效果筆刷

人工物

10 橋

只要劃線就能描繪出大型橋梁的筆刷。

📄 bridge01.sut（498KB）

橋

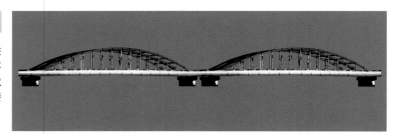

這是用來描繪路面上有拱形鐵骨造形的橋梁筆刷。線（陰影部分）與面（明亮部分）是以「不透明」的方式描繪。如果橋連接得過長的話，就會失去現實感，因此描繪時要注意橋梁的連接數。

┌ 使用的重點 ┐

● 以橫向的劃線方式使用
● 以蓋章的方式配置在重點位置
● 「輔助色」的顏色改變後，橋面的顏色也會隨之改變
● 選擇「輔助色」後，可以當作外形輪廓來描繪（第 130 頁）
● 如果之後只想要調整橋的線條顏色時，需要有將線條單獨擷取出來的作業順序（以第 120 頁的實例「STEP2」進行解說）

實 例 以橋為主體的背景。這裡也要將橋的線（陰影部分）與底圖的部分分隔開來作業。

STEP **1**

使用「橋」筆刷，以橫向劃線的方式描繪 2 道橋。這裡也是與第 120 頁的電線杆相同使用「黑色」。描繪完成後，執行 [編輯] 選單→ [變形] → [自由變形]（Ctrl + Shift + T），加上透視線。

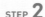

STEP **2**

為了能夠掌握整體的印象，將橋周圍的要素也描繪出來。由於顏色可以在一邊描繪的過程中適時調整，在這個時間點只要先了解大致上的畫面印象即可。將橋的兩端配置成被水岸、樹叢及建築物等隱藏起來，調整起來較輕鬆，實際的風景也是呈現這種狀態的情形較多。

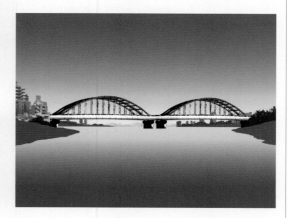

STEP 3

複製 **STEP1** 的圖層，將線（陰影部分）與底圖的圖層分隔開來。作業的順序與第 120 頁的電線杆實例的 **STEP2** 相同。

100 % 乘算
線

100 % 通常
下地

STEP 4

使用「色彩增值」圖層，將鐵骨的深處部分調整變暗。這麼一來，即使在橋的本體中也可以呈現出距離感。

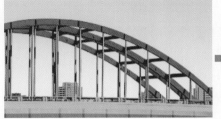

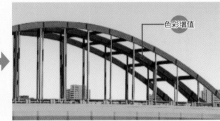

色彩增值

STEP 5

光源預設來自右上方，因此要將橋的前方調整變亮。將「相加（發光）」圖層剪裁至線稿，以漸層工具進行處理。
左下加入反射光（環境光）。將橋的基部與鐵骨的右側部分，這些受到陰影的影響而失去立體感的部分，重新描繪出來。

100 % 加算(発光)
STEP5 反射光

100 % 加算(発光)
STEP5 明るい

100 % 乘算
STEP4

100 % 乘算
線

100 % 通常
下地

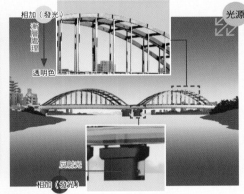

相加（發光）
漸層處理
透明色

光源

反射光
相加（發光）

STEP 6

加入高光部位。不過要注意筆刷的筆觸大小如果會讓人感到顯眼的話，就會讓距離感變得錯亂。

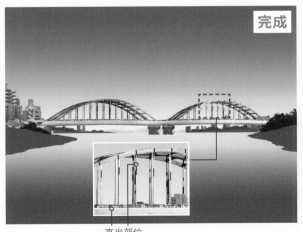

完成

高光部位

補充

將周圍部分的細節也描繪出來，提高完成度。與其他範例相同，可以使用本書的各種筆刷進行描繪。

⬤ > 📁 03artifact > 📁 11fence

人工物
11 柵欄

可以描繪各式各樣柵欄的筆刷群。柵欄系列都不是來自照片,而是以手工描繪的外形輪廓製作成筆刷。道路護欄系列則是由照片製作而成。

🗋 fence01.sut(104KB)
柵欄 1

可以描繪木架柵欄外形輪廓的筆刷。適合用於公園的柵欄、老式民宅的庭院、田地、牧場、寺廟相關等,用途非常廣泛。

使用的重點
- 以橫向劃線的方式使用
- 使用尺規工具(第 99 頁),可以讓柵欄連接得更整齊

🗋 fence02.sut(137KB)
柵欄 2

可以描繪金屬製較長距離柵欄的筆刷。主要使用於河床及道路等公共道路類的場所。

使用的重點
- 以橫向劃線的方式使用
- 使用尺規工具,可以讓柵欄連接得更整齊

🗋 fence03.sut(114KB)
柵欄 裝飾 1

可以描繪具有設計感柵欄的筆刷。適用於西洋風格的民宅庭院或是施設。

使用的重點
- 以橫向劃線的方式使用
- 使用尺規工具,可以讓柵欄連接得更整齊

🗋 fence04.sut(170KB)
柵欄 裝飾 2

可以描繪比「柵欄 裝飾 1」筆刷的設計感更誇張的柵欄筆刷。適用於城堡、大型西洋風格施設或是主題樂園。

使用的重點
- 以橫向劃線的方式使用
- 使用尺規工具,可以讓柵欄連接得更整齊

fence05.sut（458KB）

道路護欄 1

可以用來描繪道路護欄的筆刷。線（陰影部分）與面（明亮部分）是以「不透明」的方式描繪。

---（使用的重點）---

- 以橫向劃線的方式使用
- 「輔助色」的顏色改變後，道路護欄面的顏色也會隨之改變
- 選擇「輔助色」後，可以當作外形輪廓來描繪
- 如果之後只想要調整道路護欄的線條顏色時，需要有將線條單獨擷取出來的作業順序（在第 120 頁的實例「STEP2」進行解說）

fence06.sut（398KB）

道路護欄 2

名稱上雖然歸類為道路護欄，實際上是可以描繪出道路旁經常可以看到的柵欄類型。這裡也是線（陰影部分）與面（明亮部分）以「不透明」的方式描繪。

---（使用的重點）---

- 與「道路護欄 1」筆刷的使用方式相同

實例

這是使用「柵欄 1」筆刷，描繪具有深度的柵欄的方法。基本上這裡介紹的所有筆刷都可以使用相同的方法完成描繪。

STEP 1

以橫向的劃線，描繪出需要的線條數量。

STEP 2

執行 [編輯] 選單→ [變形] → [自由變形]（ Ctrl + Shift + T ）來加上透視線。

請繼續參考次頁

STEP **3**

複製 **STEP2** 的圖層，將位置稍微調整至後方，執行 [編輯] 選單→ [將線的顏色變更為描繪色]，將顏色調整成陰影色。這麼一來就能夠表現出柵欄的側面及厚度。

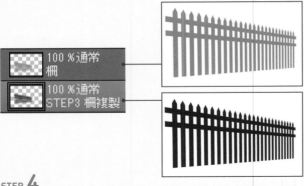

STEP **4**

由於只靠 **STEP3** 的步驟會出現無法很好的將側面連接在一起的部分，需要加上手工描繪進行調整。接下來再描繪用來呈現出立體感的陰影。

STEP **5**

使用「色彩增值」圖層，以「建築木紋 暗」筆刷（第 94 頁）加入陰影部分的質感。再進一步使用「相加（發光）」圖層，以「建築木紋 明」筆刷描繪出明亮部分的質感細節。此外，如果在這個步驟加入不同質感的話，就會讓柵欄材質看起來有所改變。

相加（發光）

色彩增值

STEP **6**

使用「相加（發光）」圖層，意識到朝上的面，加入高光部位。

完成

光源

朝上的面角會受光照射

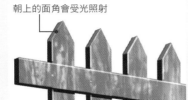

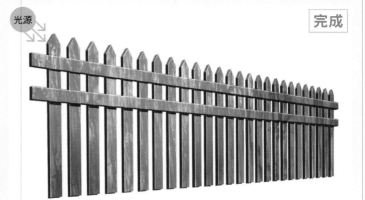

人工物 12 街景

這些是可以用來隨機地描繪建築物群的筆刷群。雖然還殘留著照片感,不過用來豐富畫面或者是用作遠景的表現是完全沒有問題的。但如果要當作插畫的主體部分使用的話,會有些違和感,因此需要經過處理使其融入周圍。

此外,在這裡介紹所有筆刷的線與面的部分都是以「不透明」的方式描繪,所以即使筆刷重疊描繪,線條與細部細節也不會重複,可以讓畫面看起來更加整潔。

⌷ cityscape01.sut(4.31MB)

▌住宅

用來隨機地描繪住宅的筆刷。尺寸也在某種程度上呈現隨機變化,因此可以減輕圖樣筆刷特有的均一感。

┌─ 使用的重點 ─
- 以橫向劃線的方式使用
- 如果有相同建築物連續出現時,可以重新描繪的方式進行調整
- 以蓋章的方式在隨處配置
- 「輔助色」的顏色改變後,住宅面的顏色也會隨之改變
- 選擇「輔助色」後,可以當作外形輪廓來描繪(第 130 頁)
- 如果之後只想要調整住宅的線條顏色時,需要有將線條單獨擷取出來的作業順序(在第 120 頁的實例「STEP2」進行解說)

⌷ cityscape02.sut(3.38MB)

▌大樓群

可以隨機地描繪大樓的筆刷。這裡選用的是外形不怎麼具有特徵的大樓。作為遠景或是用來豐富畫面時相當便利。

┌─ 使用的重點 ─
- 與「住宅」筆刷的使用方式相同

⌷ cityscape03.sut(7.99MB)

▌城鎮中景

適合用來描繪建築物較多的城鎮風景筆刷。不需要特別考量,只要橫向劃線就可以描繪出像樣的城市風景。

┌─ 使用的重點 ─
- 與「住宅」筆刷的使用方式相同

cityscape04.sut（5.72MB）

城鎮遠景

適合用來描繪如同東京中心一般，高層大樓雜亂盡立的遠景筆刷。取景到這種程度的遠景時，不可能可以看得見地平面，因此下部就會顯得凹凸不平。

使用的重點

● 與「住宅」筆刷的使用方式相同

實例　遠景、中景、近景如同大道具布景般的街景。

STEP 1

與第 120 頁的電線杆相同，選擇「黑色」，以「城鎮遠景」筆刷描繪最深處大樓群。

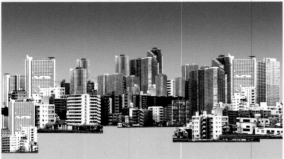

STEP 2

複製 STEP1 的圖層，區分為線（陰影部分）與底圖的圖層，調整顏色。順序與第 120 頁電線杆實例的 STEP2 相同。

STEP 3

除了將圖層依照距離區分之外，中景使用「城鎮中景」筆刷，近景使用「住宅」筆刷，以 STEP1、STEP2 相同的方式進行描繪。

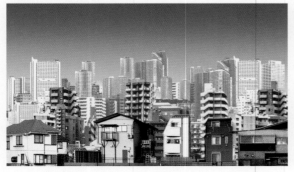

STEP 4

在遠景與中景、中景與近景之間，以「針葉樹外形輪廓」「闊葉樹外形輪廓」筆刷（第 50 頁）描繪林木。

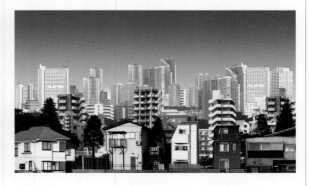

STEP 5

使用「相加（發光）」圖層，以太陽光為印象加入漸層處理。

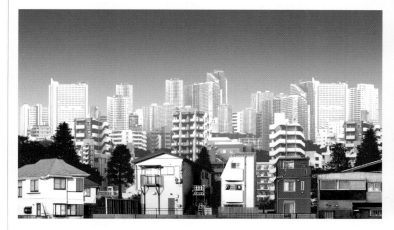

相加（發光）

漸層處理

透明色

STEP 6

使用「色彩增值」圖層加入陰影。

色彩增值

完成

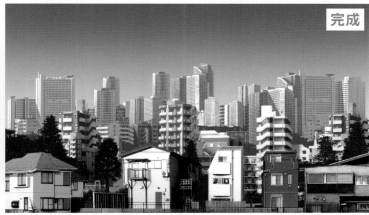

補充

使用「覆蓋」圖層，以建築物的固有色
進行填充上色。訣竅是要在屋頂及窗戶
等處重點的進行處理。然後再將林木及
天空的細節描繪出來，提高完成度。

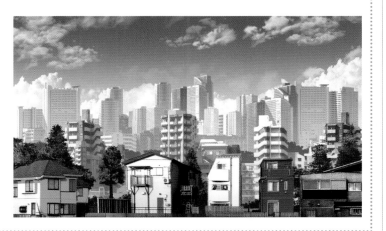

人工物

13 望遠街景

這些是可以描繪如自高空向下俯瞰般的都會街景筆刷群。

📄 telephoto01.sut（4.37MB）

城鎮望遠

具備數種筆刷形狀，可以隨機性的描繪街景的筆刷。不需要特別考量，只要劃線就可以完成街景的描繪。由於線與面的部分都是以「不透明」的方式描繪，所以即使筆刷重疊描繪，線條與細部細節也不會重複，可以讓畫面看起來更加整潔。

┌─ 使用的重點 ─┐
- 以劃線的方式使用
- 選擇「輔助色」即可當作外形輪廓描繪
- 如果之後只想要調整住宅的線條顏色時，需要有將線條單獨擷取出來的作業順序（在第 120 頁的實例「STEP2」進行解說）

📄 telephoto03.sut（1.14MB）

夜景

用來描繪城鎮夜景的筆刷。

┌─ 使用的重點 ─┐
- 以劃線的方式使用
- 注意劃線不要重疊過度
- 只要在暗色的底圖以這個筆刷用明亮色描繪，即可簡單呈現出夜景的感覺

📄 telephoto02.sut（4.05MB）

城鎮望遠 明

可以只用來描繪「城鎮望遠」筆刷的明亮部分（線）的筆刷。與「城鎮望遠」筆刷不同，底下的顏色會直接成為陰影部分（面）的顏色。

┌─ 使用的重點 ─┐
- 以劃線的方式使用
- 注意劃線不要重疊過度
- 先以底圖製作出遠近感後再行描繪
- 先以底圖製作出遠近感後，使用這個筆刷即可簡單地描繪出一直連接到遠處的城鎮景色

補充

「電線杆 隨機」筆刷、「城鎮中景」筆刷及「城鎮望遠」筆刷這類線與面以「不透明」的方式描繪的筆刷，只要選擇了「輔助色」，就能描繪出那個顏色的外形輪廓。

選擇輔助色

「城鎮中景」筆刷的描繪效果

人工物
13

望遠街景

1 章 筆刷的基本知識

2 章 自然物筆刷

3 章 人工物筆刷

4 章 效果筆刷

雖然只要使用「城鎮望遠」筆刷就可以簡單描繪出俯瞰的都市，這裡要解說如何稍加處理就能提升品質的方法。此外，天空部分是決定用色的指針，因此要先行製作。

STEP 1

區分 3～4 階段的距離感，以城鎮望遠筆刷描繪街景。愈近景的筆刷尺寸要設定得愈大。因為以隨機形狀描繪的筆刷，所以劃線重疊後，偶爾會留下沒有完全遮蓋住上次劃線的部分。這個部分之後要重新補足描繪，或者是配合下方圖層的顏色進行調整。

最遠景

遠景

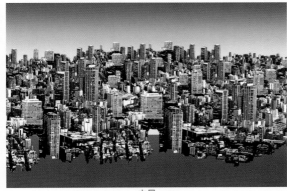

中景

近景

STEP 2

複製 **STEP1** 的圖層，區分線（陰影部分）與底圖的圖層，調整顏色。順序與第 120 頁的電線桿的實例 **STEP2** 相同。

底圖

請繼續參考次頁

STEP **3**

各距離都調整成愈遠景顏色愈淺，愈近景顏色愈深。透過空氣遠近法表現景觀。

STEP **4**

因為遠景的大樓群與天空的區分方式稍微有些不自然，因此要在最遠景增加街景的外形輪廓。「城鎮望遠」筆刷選擇「輔助色」後，就可以以選擇顏色描繪出單色的外形輪廓。

選擇輔助色

大樓群的外形輪廓

STEP **5**

雖然是要以「覆蓋」的圖層追加建築物的色調，但所有的大樓都要分別上色的話，作業會變得過於繁重，因此只要整體追加約 3、4 色左右就足夠了。考慮到空氣遠近法在愈靠近遠景的色彩會有所減退，因此就不追加顏色。
接下來還要強調出明暗的對比，不過因為這個筆刷一開始就加入較多的陰影部分，所以如果要強調立體感的話，追加明亮部分的效果會比較好。使用「相加（發光）」圖層，將大樓的側面調整變亮。

 →

補充

　在天空描繪雲朵，各距離感之間以「濾色」圖層施加漸層處理，強調出遠近感。最後要以「濾色」及「覆蓋」圖層調整色調。

完成

這是使用「夜景」筆刷描繪都市夜景的方式。

人工物 13

望遠街景

1章 筆刷的基本知識

2章 自然物筆刷

3章 人工物筆刷

4章 效果筆刷

STEP 1

使用「相加（發光）」圖層，以橫向劃線的方式，來回重複數次描繪整體。愈是遠景，筆刷的尺寸就要設定得愈小。筆刷尺寸的變化不需要循序漸進，在中景附近放膽大幅改變筆刷尺寸，效果會更好。

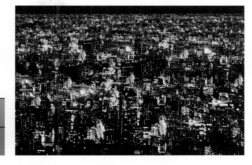

STEP 2

以「點點 隨機」筆刷（第152頁），意識到道路的車燈，在畫面加入線條狀的光亮。被建築物的陰影遮蓋住的部分不需要特別在意也沒有關係。這裡也是一樣要記得愈是遠景，點點的粒子就要設定得愈小一點。

然後再加上漸層處理，讓遠景看起來變得愈暗。這是空氣遠近法的表現方式。

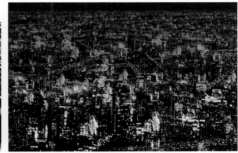

STEP 3

在描繪完成的部分建立選擇範圍，然後稍微擴大。接著在 STEP1 的圖層下方建立圖層，填充上色。之後再執行 [濾鏡] 選單 → [模糊] → [高斯模糊]，就能表現出發光的感覺。

Ctrl ＋點擊快取縮圖，建立選擇範圍

這裡是擴大 1 個畫素後填充上色，設定模糊範圍「30」執行高斯模糊處理

STEP 4

使用「光芒 1」筆刷（第152頁），追加較強的光芒。這裡也是要注意愈是遠景，筆刷尺寸要設定得愈小。

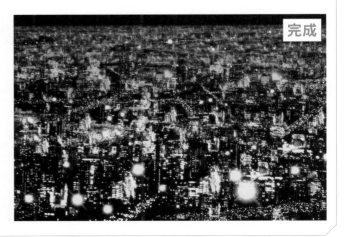

完成

人工物 14 西式組件

這是可以用來描繪西式建築的窗戶及壁面等組件的筆刷群。基本上可以與窗戶系列的筆刷群（第116頁）的使用方式相同。

📄 westernitems01.sut（654KB）

西式窗戶1

可以連同周圍的壁面一起描繪窗戶的筆刷。形狀並不具備隨機性。

┌─ 使用的重點 ─┐
- 以橫向劃線的方式連接使用
- 以蓋章的方式在隨處配置
- 使用尺規工具（第99頁）可以讓窗戶排列得更整齊

📄 westernitems02.sut（499KB）

西式窗戶2

和「西式窗戶1」筆刷相較下，窗戶部分更大的筆刷。這也是形狀不具備隨機性的筆刷。

┌─ 使用的重點 ─┐
- 與「西式窗戶1」筆刷的使用方式相同

📄 westernitems03.sut（413KB）

西式窗戶3

包含周圍的組件，以格子窗戶為主體的筆刷。這也是形狀不具備隨機性的筆刷。

┌─ 使用的重點 ─┐
- 與「西式窗戶1」筆刷的使用方式相同
- 與「西式窗戶1」「西式窗戶2」相較下，更適合運用於現代建築

📄 westernitems04.sut（434KB）

西式窗戶 拱形

這是「西式窗戶2」筆刷沒有窗戶的組件。可以作為讓壁面更加豐富使用。

┌─ 使用的重點 ─┐
- 與「西式窗戶1」筆刷的使用方式相同

westernitems05.sut（1.38MB）

西式窗戶 混合

這是將「西式窗戶 2」「西式窗戶 拱形」筆刷與壁面較多部分的 3 種筆刷形狀混合成一起的筆刷。可以隨機性的描繪這 3 種形狀。可以當作用來豐富不具備圖樣性的壁面時使用。

┌─ 使用的重點 ─
● 以橫向劃線的方式使用
● 使用尺規工具（第 99 頁）可以讓窗戶排列得更整齊
└─

westernitems06.sut（1.26MB）

西式門扉

可以用來描繪被「西式窗戶 1」筆刷的組件夾在中間的門扉筆刷。這裡使用了 2 種筆刷形狀，描繪時會以交互的方式呈現出來。

┌─ 使用的重點 ─
● 以橫向劃線的方式使用
● 使用尺規工具（第 99 頁）可以讓窗戶及門扉排列得更整齊
● 只想要描繪門扉時，可以在劃線後將牆壁部分刪除
└─

westernitems07.sut（682KB）

聖殿壁面 1

這是將聖殿的壁面擷取出來的筆刷。因為細部細節複雜的關係，可以使用的地方有所侷限，只要重點使用，就能讓畫面看起來顯得豪華。

┌─ 使用的重點 ─
● 以蓋章的方式於重點位置使用
└─

westernitems08.sut（725KB）

聖殿壁面 2

這也是由聖殿擷取出來的筆刷。
相較於「聖殿壁面 1」筆刷，能夠描繪出更沉穩的細部細節，因此泛用性較高。

┌─ 使用的重點 ─
● 以蓋章的方式於重點位置使用
└─

西式建築的製作範例。

STEP 1

首先要將透視線與建築物大略構造（比方說是幾層樓建築等）的參考線同時描繪出來。透視線的部分才是描繪的重點，構造的部分只是參考線即可，並不需要嚴密的符合位置也不要緊。實際上這個範例的最終成果也是與參考線的位置有些落差。

建立透視線時，使用「透視尺規」
（第 97 頁）會更方便作業

STEP 2

使用「西式窗戶 2」筆刷以橫向劃線的方式，將窗戶排列在畫面上。使用尺規工具可以讓窗戶排列得更整齊。

STEP 3

將 STEP2 的窗戶以 [自由變形]（ Ctrl + Shift + T ），配合透視線進行配置。

STEP 4

以 STEP2、STEP3 同樣的順序，使用「西式窗戶 1」筆刷描繪 2 樓，使用「西式門扉」「聖堂壁面 2」筆刷描繪 1 樓部分。1 樓部分在配置時稍微使其錯位，可以呈現出畫面深度的立體感。

STEP 5

強調柱子部分,再以補足強化的感覺,將線條及陰影部分描繪
出來。

└ 追加線條及陰影

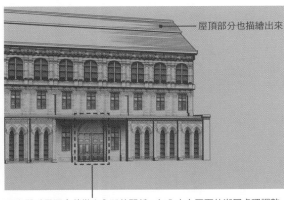

屋頂部分也描繪出來

因為門扉周圍會稍微向內凹的關係,加入由上至下的漸層處理調整
變暗

STEP 6

將底圖的顏色分別填充上色。
只要簡單區分為屋頂、牆壁、門扉、窗戶 4 種填充上色即可。

光源

STEP 7

到 STEP5 為止的構造(線稿)部分幾乎已經將細部細節都描
繪完成了,只要簡單地填充上色即可。屋頂部分是以「磚 凸
質感」筆刷(第 98 頁)以橫向排列的方式描繪,與 STEP2、
STEP3 的作業相同,配合透視線及屋頂的傾斜角度變形後配
置在畫面上。光源預設來自左上方,因此愈朝向右方,光線愈
暗淡。

完成

補充

最後要描繪周圍的要素等細節,提高完成度。地面使用
「地面 粗糙 凸」筆刷(第 65 頁),看起來像是石牆的
細部細節使用「磚 凹」筆刷(第 98 頁),深處的樹木先
使用「樹幹外形輪廓」「葉子外形輪廓」筆刷(第 51 頁)
描繪外形輪廓,再以「葉子」筆刷(第 51 頁)描繪細部
細節。天空則是使用「雲 1」筆刷(第 46 頁)描繪。

人工物
15 布

這是用來描繪布質感的筆刷群。可以簡單描繪出衣服等出現的複雜皺褶。以劃線或蓋章的方式使用都可以，但要注意如果重疊過度的話皺褶會變得雜亂無章。

📄 cloth01.sut（3.77MB）

布 明

用來描繪皺褶相當多的布料明亮部分的筆刷。適合使用於容易形成皺褶的部位，以及較薄的布料。

╭─ 使用的重點 ─────────────────╮
● 以劃線、蓋章的方式使用在想要追加皺褶的部分
● 因為形狀的隨機感較強，請反覆描繪，直到描繪出滿意的皺褶為止
╰──────────────────────────╯

📄 cloth02.sut（5.23MB）

布 暗

使用於「布 明」筆刷的陰影部分。

╭─ 使用的重點 ─────────────────╮
● 以「布 明」筆刷的使用方式相同
╰──────────────────────────╯

📄 cloth03.sut（5.13MB）

布淺 明

描繪不容易形成皺褶的布料明亮部分的筆刷。使用衣服幾乎不會形成皺褶的部分，適合較厚的布料。

╭─ 使用的重點 ─────────────────╮
● 以「布 明」筆刷的使用方式相同
╰──────────────────────────╯

📄 cloth04.sut（5.37MB）

布淺 暗

使用於「布淺 明」筆刷的陰影部分。

╭─ 使用的重點 ─────────────────╮
● 以「布 明」筆刷的使用方式相同
╰──────────────────────────╯

這裡要藉由角色人物插畫解說使用筆刷描繪衣服皺褶的方式。

STEP 1

先要描繪水手服的白色布料部分。使用「布暗」筆刷，在有需要呈現皺褶的部分，以蓋章或較短的劃線進行描繪。記得胸部附近這些因為形狀隆起而不容易形成皺褶的位置不要描繪。

如同前述，不要想說一次就把皺褶描繪完成，而是要經過好幾次重新繪製，一直到描繪讓人滿意的皺褶形狀為止，不斷重複描繪。

STEP 2

衣領及裙子這些黑色（深藍色）部分、水手領巾也要以同樣的方式進行描繪。

裙子要使用「布 明」筆刷，衣領及水手領巾則要使用「布 暗」筆刷。

色彩增值

STEP 3

將不要的部分刪除或加筆描繪整理皺褶的呈現。

完成

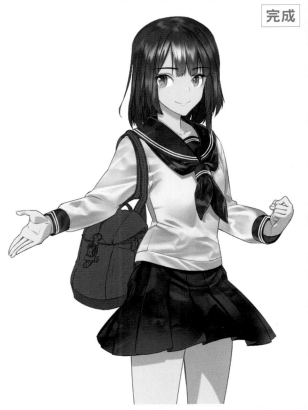

人工物
16 皮革

這些是用來描繪皮革質感的筆刷群。可以使用於皮包或夾克等皮革產品。與布系列的筆刷相同,使用時要注意不要讓劃線、蓋章過度重疊。

📄 leather01.sut（4.33MB）

皮革 明

可以描繪皮革產品明亮部分的筆刷。除了可以使用於皮革類的服裝之外,像是以皮革製成的皮包等,只要是皮革類的部分都可以使用。

┌─ 使用的重點 ─
● 以劃線、蓋章的方式,使用在想要追加質感的部分
● 因為形狀的隨機感較強,請反覆描繪,直到描繪出滿意的質感為止

📄 leather02.sut（4.29MB）

皮革 暗

使用於「皮革 明」筆刷的陰影部分。

┌─ 使用的重點 ─
● 與「皮革 明」筆刷的使用方式相同

📄 leather03.sut（815KB）

皮革質感 明

可以描繪皮革產品的光澤筆刷。

┌─ 使用的重點 ─
● 與其以蓋章的方式,更常以劃線為主要使用方式

📄 leather04.sut（5.00MB）

皮革質感 暗

可以描繪較強烈的皮革質感筆刷。因為只要蓋章一次就能描繪出相當深的質感,因此請注意不要過度重疊描繪。

┌─ 使用的重點 ─
● 只要蓋章一次就能描繪出相當強烈的質感

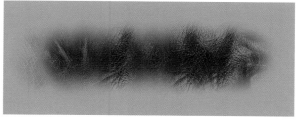

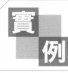實例 透過第 139 頁角色人物插畫的皮包部分解說皮革系列筆刷的使用方法。

STEP 1

以「皮革 暗」筆刷同時加入質感及皺褶。只需要輕鬆以劃線的方式就能呈現出很好的效果。中央及上部附近因為在 STEP3 有加上明亮的色彩，所以這裡就不要再進行額外的處理。

STEP 2

以「色彩增值」圖層及沾水筆工具的「G筆」追加陰影的部分。

色彩增值

STEP 3

使用「相加（發光）」圖層，以「皮革 明」筆刷描繪受到光線照射的部分。如果質感之間發生重疊的話，請以橡皮擦刪除的方式進行調整。

相加（發光）

完成

STEP 4

使用「相加（發光）」圖層，加入高光部位。以沾水筆工具的「G筆」進行描繪。

141

人工物
17 煙火

可以描繪煙火的筆刷。

📄 fireworks01.sut（6.65MB）

煙火 隨機

可以隨機地描繪數種不同的煙火。筆刷預設煙火是偏向由左側的
方向炸開，如果想要描繪相反方向時，請將描繪完成的煙火左右
翻轉處理即可。

┌─ 使用的重點 ─┐
● 主要以蓋章的方式使用
● 以連續的筆刷描繪可以呈現出變化

實 例　使用「煙火 隨機」筆刷的煙火製作範例。

STEP 1

使用筆刷將煙火配置在畫面上。刻意地讓疏
密及大小分布偏向一側看起來比較具有真實
感。接著要以第 133 頁夜景的 STEP3 相同
的方式，使其發光。

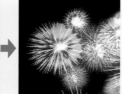

這裡是要擴大 2 個
畫素來填充新建圖
層，模糊範圍設定
為「30」進行高斯
模糊處理

STEP 2

因為煙火本身不具備彩度，所以要加上色
彩。如果要將煙火的複雜色調分別填充上色
的話是一件大工程，所以這裡要使用漸層
工具的「彩虹」。在工具屬性面板將「形
狀」變更為「圓形」，再將新建圖層剪裁至
STEP1 的圖層，建立漸層。

完成

STEP 3

以「霧」筆刷（第 87 頁）加入煙霧
細節。接著再新建圖層將 STEP2 建
立的漸層不透明度調降，然後剪裁至
描繪煙霧的圖層，表現煙火亮光形成
的影響。與 STEP2 同樣，使用漸層
工具的「彩虹」。

4 章

效果筆刷

效果

1 模樣

可以描繪格子模樣或是方格圖案、幾何模樣的筆刷群。

🗋 pattern01.sut（153KB）

格子紋

可以描繪格子花紋的筆刷。由於「絲帶」功能設定為 ON 的關係，某種程度的彎弧看起來也顯得自然。筆刷的特徵是不會因為角度的變化而產生格子花紋連接的中斷。雖說如此，彎弧如果轉折太急的話，還是會出現花紋中斷的現象，剛下筆的前段和畫完提筆的尾段花紋也會出現紊亂，請多加注意。

┌─ 使用的重點 ─┐
- 以劃線的方式使用
- 剛下筆的前段和畫完提筆的尾段花紋出現紊亂時，請於描繪完成後將那些部分刪除
- 透明部分會受到底圖顏色的影響

┌──┐
│補│　將輔助工具詳細面板的 [筆刷形狀] → [劃線] 類別
│充│　的「絲帶」功能設定為 ON 時，可以將登記為筆刷形
└──┘　狀的素材上下自然地連接，呈現像是絲帶一般的彎
　　　弧。

🗋 pattern02.sut（138KB）

格子紋 不透明

與「格子紋」筆刷不同，沒有透明部分，不會受到底圖顏色影響的筆刷。

┌─ 使用的重點 ─┐
- 以劃線的方式使用
- 剛下筆的前段和畫完提筆的尾段花紋出現紊亂時，請於描繪完成後將那些部分刪除
- 透過「主要色」與「輔助色」的顏色設定，可以變化模樣的表現

🗋 pattern03.sut（120KB）

方格圖案

可以描繪格子圖案的筆刷。與「格子紋 不透明」筆刷相同，沒有透明部分，不會受到底圖的影響。

┌─ 使用的重點 ─┐
- 與「格子紋 不透明」的使用方式相同

這裡要舉例說明顏色的選擇會對模樣產生什麼樣的影響。色環工具的顏色選擇有 2 種不同的方框（＋透明框），左上稱為「主要色」，右下稱為「輔助色」。在選擇「主要色」的狀態下變更顏色，就能夠呈現出各式各樣不同的模樣。

● 「格子紋」筆刷

右圖是「主要色」與「輔助色」顏色的不同形成的變化。各自對應的位置顏色會產生變化。此外，底圖顏色也會受到影響，可以描繪比「格子紋 不透明」更複雜的模樣。
先以填充工具填充上色底圖的顏色，在其上以「格子紋」筆刷進行描繪。

● 「格子紋 不透明」筆刷

與「格子紋」筆刷不同，沒有透明部分，所以不會受到底圖的影響。因為不需要顧慮到底圖的顏色，所以這個筆刷更能簡單地使用。

● 「方格圖案」筆刷

可以描繪出「主要色」與「輔助色」交互排列的格子模樣。

pattern04.sut（127KB）

■ 四角形

可以描繪菱形正方形排列的筆刷。只會描繪出輪廓線。非常適合用來呈現網路虛擬世界的設計。

─ 使用的重點 ─
● 以劃線的方式使用
● 因為面的部分為透明，所以會受到底圖顏色的影響

pattern05.sut（137KB）

■ 四角形 不透明

與「四角形」筆刷不同，同時可以描繪輪廓線與面的筆刷。

─ 使用的重點 ─
● 以劃線的方式使用
● 「主要色」為線條，「輔助色」為面的顏色

pattern06.sut（120KB）

■ 六角形

筆刷形狀呈現上下三連的六角形，只要劃線就能描繪出並排的圖案。
只會描繪出輪廓線。同樣非常適合用來呈現網路虛擬世界的設計。

─ 使用的重點 ─
● 與「四角形」筆刷的使用方式相同

pattern07.sut（135KB）

■ 六角形 不透明

同時可以描繪「六角形」筆刷的輪廓線與面的筆刷。

─ 使用的重點 ─
● 與「四角形 不透明」筆刷的使用方式相同

實例

使用布料筆刷實例（第 139 頁）的角色人物插畫，試著在裙子部分加入格子花紋作為範例。

STEP 1

使用「格子紋」筆刷，在每一片裙褶加上模樣。一邊以筆壓呈現出隨機感，一邊由上往下劃線。因為要嚴密地符合裙子的立體形狀是不可能的，所以只要表現出「看起來像」的程度就沒問題了。

STEP 2

將不要的部分消除。

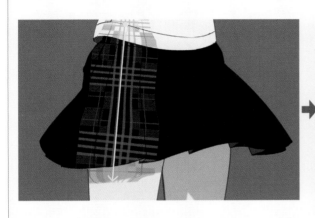

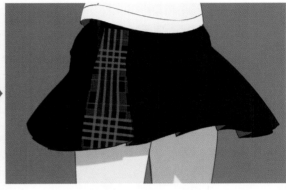

STEP 3

各裙褶都依照 STEP1、STEP2 的步驟加入模樣。重點是只要大致符合格子狀部分的位置即可。這裡是以由上朝下的劃線方式描繪。筆刷劃線時，只要配合上下的位置，而且固定的筆刷尺寸進行描繪，就會符合大概的位置。稍微可以看得到腰身的部分，以橫向劃線的方式描繪。

這裡是以橫向劃線的方式描繪

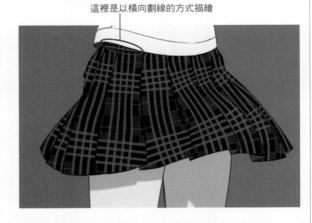

STEP 4

加上皺褶、陰影。這裡使用與「布」的實例（第 139 頁）相同的陰影。

完成

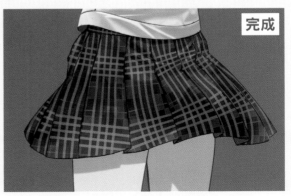

 這裡以如何使用「方格圖案」筆刷描繪地板的方式進行解說。

STEP 1

以橫向劃線的方式描繪模樣。使用尺規工具，就能夠描繪出筆直的劃線。

STEP 2

以複製＆貼上的方式，累積模樣層次，增加縱向側面的面積。圖層增加後，以圖層面板的「組合至下一圖層 」（Ctrl＋E）將圖層組合。

STEP 3

意識到具備深度的透視線，執行 [自由變形]（Ctrl＋Shift＋T），再以漸層處理使畫面前方變得較暗。

STEP 4

使用「金屬質感」筆刷（第106頁）表現地板的反射。只要以縱向劃線的方式描繪即可。畫面上預設有能夠反射光線的物體，以「色彩增值」圖層呈現陰影，再以「濾色」圖層描繪明亮部分。

完成

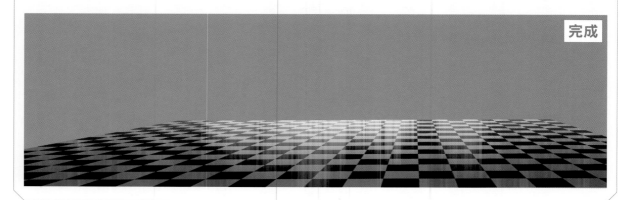

使用「六角形不透明」筆刷描繪具有科幻 SF 風格的特殊效果。這裡是以防護罩為印象的設計。

STEP 1

將尺規工具的「特殊尺規」設定為「同心圓」，建立尺規。
之後，使用「六角形不透明」筆刷，配合尺規沿著圓形繞
行一周劃線。
此時如果筆刷的尺寸與圓的大小不進行調整的話，連接起
來的狀態會顯得很奇怪，所以要重複幾次描繪、刪除步
驟，調整筆刷尺寸以及圓的大小。

設定為「同心圓」的「特殊尺規」

STEP 2

複製 STEP1 的圖層，將線條與底圖的圖層分開。順序與第 120
頁電線杆的製作實例 STEP2 相同。雖然範例上帶有色調，但這
是為了方便掌握設計印象而暫時加上的顏色而已。

STEP 3

雖然變形的狀態帶有透視線的效果，但這裡並非刻意呈現這樣的設計。請與
實際的插畫組合搭配時，意識到周圍的透視線，再進行調整即可。
此外，線稿部分為了要方便後續的特
殊效果處理，預先將線條調整變得粗
一些。以 Ctrl ＋點擊線稿圖層的快
取縮圖，製作選擇範圍，執行 [選擇
範圍] 選單→ [擴大選擇範圍]，進
行填充上色（這裡是擴大「3px」進
行填充）。

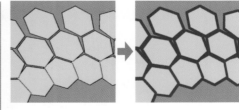

STEP 4

在加粗的線稿上執行 [濾鏡] 選單→ [模糊] → [高斯模糊]（這裡「模糊範圍」
設定為「30」），將圖層的不透明度調降為「50%」。接著在線稿與底圖加
上圓形的漸層處理。調整線稿與底圖的顏色，設定為「相加（發光）」圖層。
使用「光芒 1」「點點 隨機」筆刷（第 152 頁）讓發光粒子四散於畫面上。以「四
角形 不透明」筆刷追加目前為止以相同處理方式製作的特殊效果，說不定也
蠻有趣的。

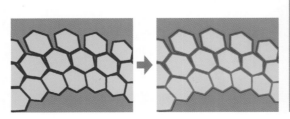

完成

4章

效果筆刷

效果 2 頭髮光澤

這是用來描繪頭髮光澤的筆刷,與「金屬質感」筆刷(第 106 頁)的劃線感覺相似。

📄 hairgloss01.sut(97KB)

頭髮光澤

這是用來呈現頭髮光澤及質感的筆刷。

─ 使用的重點 ─
- 以劃線的方式使用
- 下筆的起點與收筆的終點要描繪得美觀一些

補充

「頭髮光澤」筆刷以及描繪手感相似的「金屬質感」筆刷(第 106 頁)都是會增加繪圖負荷的筆刷。如果感到劃線延遲的話,可以縮小筆刷尺寸,或是放慢劃線的速度。
順帶一提,這個筆刷經過以下硬體規格的測試,確認可以正常運作,請作為參考。

CPU「Intel Core i7 3.6GHz 以上」,記憶體「8GB 以上」的 Windows 以及 macOS。2017 年發售的 iPad Pro 以及,2018 年發售的 iPad。

實例 以布料的實例(第 139 頁)中使用的角色人物插畫為例,在頭髮加上高光部分。

STEP 1

使用「頭髮光澤」筆刷,一邊意識到頭部的圓形,一方面以某種程度的鋸齒狀配置描繪。使用「相加(發光)」圖層較能表現出光線的反射。
接下來選擇「透明色」,將「頭髮光澤」筆刷以橡皮擦般的使用方式,呈現出鋸齒狀的感覺。

 → →

STEP 2

將圖層剪裁至 STEP1 的圖層,然後加上明亮部分。訣竅是要將明亮部分加在中心附近或靠近光源處。

完成

STEP 3

與 STEP1、STEP2 相同,將圖層重疊,然後再追加明亮部分。
接著以「色彩增值」加入較暗部分。這麼一來就能增加光澤感。訣竅是將較暗部分追加在明亮部分的下方。

效果 3 有機物光澤

可以描繪活體或生物性反光的筆刷。

📄 gloss01.sut（414KB）
有機物光澤 1

可以描繪稍微帶點黏稠感光澤的筆刷。除了可以描繪生物的質感及黏液的部分之外，也可以使用於泥巴或是潮濕的岩石等處。

```
使用的重點
```
● 以劃線或蓋章的方式使用
● 也可以用來表現隨機性的污損

📄 gloss02.sut（357KB）
有機物光澤 2

基本上與「有機物光澤1」筆刷相同，但可使用於更加高光部位光澤的筆刷。

```
使用的重點
```
● 以劃線或蓋章的方式使用
● 也可以用來表現隨機性的污損

實 例 在怪獸插畫上追加光澤，呈現出真實感。

STEP **1**

以「色彩增值」圖層及「有機物光澤1」筆刷加入污損。不要整個畫面加入筆刷效果，而是要使用在看起來有可能造成污損或受傷的部分。

STEP **2**

以「相加（發光）」圖層及「有機物光澤1」「有機物光澤2」筆刷，追加光澤感。如果加入過多效果的話，會讓 STEP1 加入的污損變得不明顯，請注意比例均衡。

色彩增值

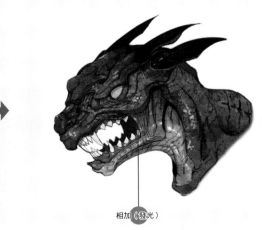

相加《發光》

效果
4
發光

這些是可以用來表現發光的筆刷群。

📄 shine01.sut（252KB）

光芒 1

用來呈現相機的閃光燈、街上的燈光等，本身即會發光的筆刷。

使用的重點
- 以蓋章的方式為主，但使用劃線也可以
- 藉由筆壓的控制，可以某種程度改變大小

📄 shine02.sut（395KB）

光芒 2

用來表現金屬或水滴受到光線照射而反射出閃耀光芒的筆刷。

使用的重點
- 以蓋章的方式為主，但使用劃線也可以
- 藉由筆壓的控制，可以某種程度改變大小
- 也可以當作營造光芒四射場面氣氛的特殊效果使用

📄 shine03.sut（16KB）

點點 隨機

可以用來表現如螢火蟲或發光顆粒等，呈現隨機分布的亮光顆粒
筆刷。

使用的重點
- 以蓋章的方式為主，但使用劃線也可以
- 透過「顆粒尺寸」的設定，可以改變顆粒的大小
- 也可以藉由筆壓的控制，某種程度改變大小
- 透過「筆刷尺寸」設定，可以改變描繪範圍

這是「只以亮光的特殊效果呈現出遠近感」的製作範例。將近景模糊處理，強調出畫面的深度。

STEP 1

以「光芒 1」筆刷為主體，加上「光芒 2」「點點 隨機」等筆刷描繪中心部分（中景、畫面中心）的亮光。圖層的合成模式使用「相加（發光）」。

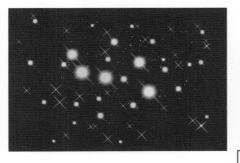

STEP 2

進行發光的處理。由 STEP1 的圖層製作選擇範圍，執行 [選擇範圍] 選單 [擴大選擇範圍]（這裡設定為「5px」）。在 STEP1 的圖層下方新建圖層，將擴大後的選擇範圍填充上色。將填充後的圖層以 [濾鏡] 選單→ [高斯模糊]（這裡「模糊範圍」設定為「30」）進行處理，稍微降低不透明度。

Ctrl ＋點擊圖層（這裡是圖層資料夾）的快取縮圖→擴大選擇範圍

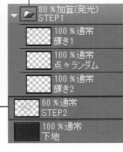

- 80 ％加算(発光) STEP1
- 100 ％通常 輝き1
- 100 ％通常 点々ランダム
- 100 ％通常 輝き2
- 60 ％通常 STEP2
- 100 ％通常 下地

填充上色→高斯模糊

STEP 3

描繪近景的亮光。將「光芒 2」筆刷的筆刷尺寸設定為極大，在畫面的外緣部位進行描繪。重點是用來描繪的顏色要選擇比 STEP1、STEP2 的部分更為低調的顏色。此外，也有一些配置補強中景亮光的部分。

光芒描繪完成後，與 STEP2 同樣使其發光。施以較強的高斯模糊處理（「50～100」左右）。

補強中景的亮光

STEP 4

使用「點點 隨機」筆刷，描繪遠景的亮光。將色相設定為相較 STEP1、STEP2 的顏色更接近背景色（這裡是深藍色），呈現出遠近感。最後要與 STEP2 同樣使其發光。

遠景的亮光

完成

效果 5 拉麵筆刷

這些是由拉麵製作而成的筆刷群。雖然看起來像是用來搞笑的梗，但卻是意外實用的筆刷。

📄 ramen01.sut（853KB）

拉麵

可以用來描繪拉麵本身。不只限於拉麵，只要是料理類的照片，都因為是將各式各樣的素材，以各式各樣的狀態，經過刻意地擺放，因此大多可以得到與自然物迴異的效果。

┌─ 使用的重點 ─┐
● 以蓋章為主要使用方式
● 可以當作表面質感使用
● 以「覆蓋」圖層進行重疊，增加質感及資訊量

📄 ramen02.sut（291KB）

拉麵油

以浮在拉麵湯上的油製作而成的筆刷。因為具備了豐富的油膜細部細節，在各式各樣的場合都有使用的方法。特別是當作生物表面呈現出來的些微光澤使用極具效果。

┌─ 使用的重點 ─┐
● 以蓋章為主要使用方式
● 可以當作表面質感使用

📄 ramen03.sut（299KB）

拉麵油膜

以拉麵整體油的表面反光製作而成的筆刷。顧名思義，這是非常適合用來描繪油膜或黏膜類的筆刷。

┌─ 使用的重點 ─┐
● 以蓋章為主要使用方式
● 可以當作表面質感使用
● 也可以使用於昆蟲表面的反光、史萊姆類的物質等用途

這裡要以使用拉麵類筆刷描繪角色人物的眼睛（黑色瞳孔）部分的細微質感為例進行解說。

STEP 1

將「色彩增值」圖層剪裁至瞳孔的底圖，然後使用「拉麵」筆刷以蓋章的方式描繪瞳孔的細節。拉麵的印象會在後續的步驟因為重疊描繪的關係而消失，只保留下細部細節的複雜感。其實在這個時間點就已經沒有什麼拉麵的感覺了⋯⋯。

100％乘算	線
100％乘算	STEP1
100％通常	黑目下地

色彩增值

STEP 2

將較暗的顏色安置在瞳孔的上部。使用「柔軟」噴槍工具。

STEP 3

使用「拉麵油」筆刷，加入瞳孔內部的亮光細節。使用「相加（發光）」圖層。在這裡的左下部分與右上，以較大的筆刷尺寸只描繪一粒即可。像這樣不是在整體描繪，而是只在部分描繪，比較能讓油膜的發光方式發揮更好的效果。

接下來使用「拉麵油膜」筆刷，在整體加入較輕微的質感。使用「濾色」圖層。一邊呈現出眼睛的黏膜感，一邊稍微增加些許的資訊量。像這樣好像讓人察覺得到，又好像察覺不到的資訊量程度，對於眼睛的描寫是很重要的事情。

100％スクリーン	STEP3 質感
100％加算（発光）	STEP3 光
100％通常	STEP2
100％乘算	線
100％乘算	STEP1
100％通常	黑目下地

STEP 4

使用「濾色」圖層，意識到由肌膚發出的反射光，加入從下方開始的漸層處理。最後再加入高光部位。

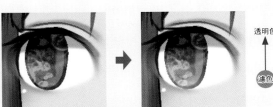

透明色

濾色

相加（發光）

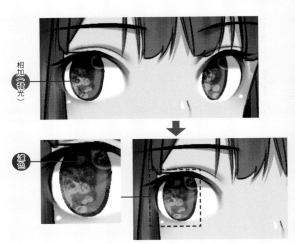

濾色

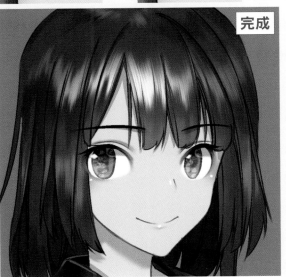

完成

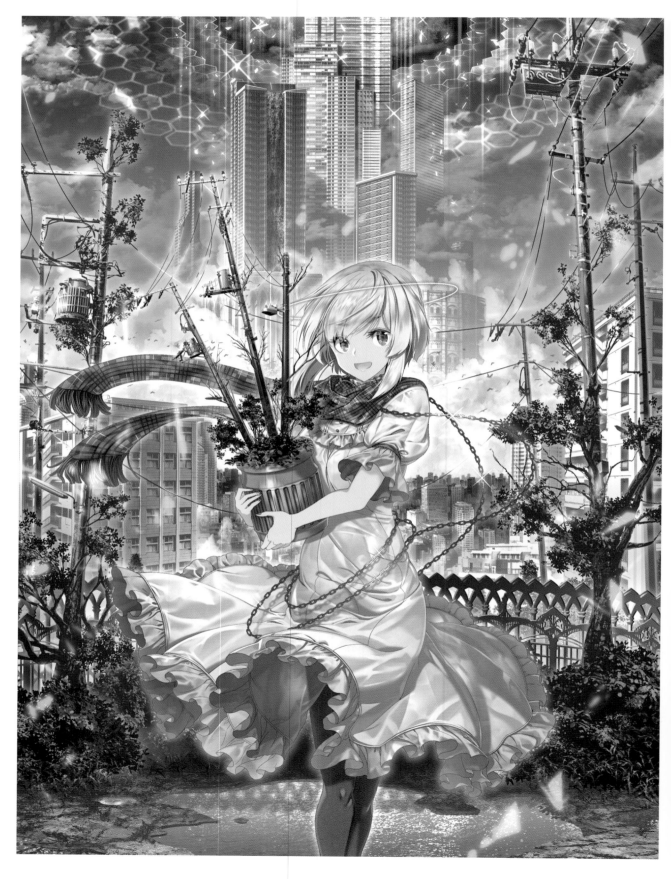

筆刷集大成插畫

左頁可說是是以本書的筆刷組合搭配後，描繪而成的集大成插畫。
這裡依不同部分為各位介紹使用的筆刷。

「頭髮光澤」（第150頁）「拉麵」「拉
麵油」「拉麵油膜」（第154頁）

「雲1」「雲2」（第46頁）「雲3」「積雨雲」（第47頁）「瀑布 明1」（第74頁）
「瀑布 暗」（第75頁）「多層大樓1」（第110頁）「多層大樓4」「多層大樓5」
（第111頁）「多層大樓6」「多層大樓7」（第112頁）「夜景」（第130頁）「六
角形」（第146頁）「光芒2」（第152頁）

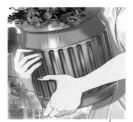

「金屬質感」（第106頁）

「鎖鏈 不透明」（第106頁）「布 明」
「布淺 明」（第138頁）「光芒2」（第
152頁）

「葉子外形輪廓」「葉子」（第51
頁）「樹枝」（第53頁）「多層公
寓」（第113頁）「電線杆 隨機」（第
120頁）

「地面 凸」（第65頁）「地面 粗糙 凹」（第66頁）「水面 凸2」「水面 凹」（第78頁）

「樹幹外形輪廓」「葉子外形輪廓」「葉子」
（第51頁）「木紋 凸」（第52頁）「草地」
（第68頁）「柵欄 裝飾1」「柵欄 裝飾2」
（第124頁）

索引

用語

英文數字
1 点透視図法（1點透視圖法） ……………… 96
2 点透視図法（2點透視圖法） ……………… 96
3 点透視図法（3點透視圖法） ……………… 96
iPad ………………………………………… 10、12
iTunes ……………………………………… 10

あ
アイレベル（視平線） ……………………… 96
エアブラシツール（噴槍工具） …………… 13
エッジキーボード（邊緣鍵盤） …………… 7
鉛筆ツール（鉛筆工具） …………………… 13
オーバーレイ（覆蓋） ……………………… 15

か
ガウスぼかし（高斯模糊） ………………… 15
拡大、縮小、回転（放大、縮小、旋轉） … 16
加算（発光）（相加（發光）） …………… 15
カラーサークル（色環） ……………… 12、14
輝度を透明に変換（將亮度變為透明度） … 17
キャンバス（畫布） ………………………… 12
空気遠近法（空氣遠近法） ………………… 24
グラデーションツール（漸層工具） ……… 13
ぐるぐるストローク（繞圈劃線） ………… 22
ぐるぐるストロークとほかのストロークを組み合わせる（繞圈劃線與其他劃線方式組合搭配） ……………………………… 23
消しゴムツール（橡皮擦工具） …………… 13
合成モード（合成模式） …………………… 15

さ
サブカラー（輔助色） ………… 14、130、145
サブツールグループの設定（設定輔助工具組） ……………………………………… 11
サブツール詳細パレット（輔助工具詳細面板） ……………………………………… 13
サブツールの読み込み（讀取輔助工具） … 11
サブツールパレット（輔助工具面板） 9、12、13
色度・彩度・明度（色相、彩度、明度） … 16
下のレイヤーでクリッピング（用下一圖層剪裁） ……………………………………… 14
自動選択ツール（自動選擇工具） ………… 13
定規ツール（尺規工具） …… 13、97、99、110
乗算（色彩增值） …………………………… 15
消失点（消失點） …………………………… 96
スクリーン（濾色） ………………………… 15
スタンプ（蓋章） ……………………… 6、23
ストローク（劃線） …………………… 6、20
ストロークの方向で表現が変わる（以不同的劃線方向改變表現） ………………… 22
ストロークを重ねる（重疊劃線） ………… 20
選択範囲外をマスク（在選擇範圍外製作蒙版） ……………………………………… 17
選択範囲ツール（選擇範圍工具） ………… 13
選択範囲を拡張（擴大選擇範圍） ………… 18
選択範囲をマスク（在選擇範圍製作蒙版） 17
線の色を描画色に変更（將線的顏色變更為描繪色） …………………………………… 14
素材パレット（素材面板） ………………… 12

た
縦方向のジグザグストローク（縱向的鋸齒狀劃線） … 22
縦方向のストローク（縱向的劃線） ……… 20
直線定規（直線尺規） ………………… 99、110
ツールパレット（工具面板） ………… 12、13
ツールプロパティパレット（工具屬性面板） 12、13
つつくようなストローク（如連續線條般的劃線） … 21
透明色（透明色） …………………………… 14
透明ピクセルをロック（指定透明圖元） … 14

な
塗りつぶしツール（填充上色工具） ……… 13

は
パース（透視線） …………………………… 96
パース定規（透視尺規） …………………… 97
筆圧検知レベルの調整（調節筆壓檢測等級） … 18
筆圧を強めたり弱めたりするストローク（筆壓具強弱變化的劃線） ………………… 21
筆ツール（毛筆工具） ……………………… 13
ブラシサイズパレット（筆刷尺寸面板） … 12、14
ブラシサイズを変えながらストローク（筆刷尺寸具變化的劃線） ……………………… 21
ペンツール（沾水筆工具） ………………… 13

ま
メインカラー（主要色） ……………… 14、145
メニューバー（選單列表） ………………… 12

や
横方向のジグザグストローク（橫向的鋸齒狀劃線） …… 22
横方向のストローク（橫向的劃線） ……… 20

ら
ランダム系ブラシのやり直し（隨機性筆刷的重新繪製） 23
リボン（絲帶） …………………………… 144
レイヤーから選択範囲を作成（透過圖層建立選擇範圍） … 17
レイヤーパレット（圖層面板） …………… 12
レイヤーフォルダー（圖層資料夾） ……… 15
レイヤーマスク（圖層蒙版） ……………… 17

筆刷

あ
アスファルト 小（柏油路 小） ………… 102
アスファルト 大（柏油路 大） ………… 102
石壁（石壁） ……………………………… 104
市松模様（方格圖案） …………………… 144
うろこ雲（捲積雲） ………………………… 47
枝（樹枝） ………………………………… 53

か
ガードレール1（道路護欄1） …………… 125
ガードレール2（道路護欄1） …………… 125
火炎（火焰） ……………………………… 84
輝き1（光芒1） ………………………… 152
輝き2（光芒2） ………………………… 152
崖（懸崖） ………………………………… 60
髪ツヤ（頭髮光澤） ……………………… 150
紙吹雪（紙花碎片） ……………………… 91
革 暗（皮革暗） ………………………… 140
革質感 暗（皮革質感 暗） …………… 140
革質感 明（皮革質感 明） …………… 140
革 明（皮革 明） ……………………… 140
瓦（瓦片） ………………………………… 118
岩壁 凹（岩壁 凹） …………………… 58
岩壁 凸1（岩壁 凸1） ………………… 58
岩壁 凸2（岩壁 凸2） ………………… 58
霧（霧） …………………………………… 87
金属質感（金屬質感） …………………… 106
草地（草地） ……………………………… 68
鎖（鎖鏈） ………………………………… 106
鎖 不透明（鎖鏈 不透明） …………… 106
雲1（雲1） ……………………………… 46
雲2（雲2） ……………………………… 46
雲3（雲3） ……………………………… 47
雲 フチ（雲 邊緣） …………………… 47
煙 硬（煙硬） …………………………… 86
煙 柔（煙軟） …………………………… 86
煙 モコモコ（煙 升騰翻滾） ………… 86

建築木目 暗（建築木紋 暗）‥‥‥‥‥‥ 94
建築木目 暗 方向（建築木紋 暗 方向）‥‥‥ 94
建築木目 明（建築木紋 明）‥‥‥‥‥‥ 94
建築木目 明 方向（建築木紋 明 方向）‥‥‥ 94
鉱石（礦石）‥‥‥‥‥‥‥‥‥‥‥ 107
降雪（降雪）‥‥‥‥‥‥‥‥‥‥‥ 81
紅葉（紅葉）‥‥‥‥‥‥‥‥‥‥‥ 53
広葉樹シルエット（闊葉樹外形輪廓）‥‥‥ 50
苔 暗（苔蘚 暗）‥‥‥‥‥‥‥‥‥ 72
苔 明（苔蘚 明）‥‥‥‥‥‥‥‥‥ 72

さ
柵1（柵欄1）‥‥‥‥‥‥‥‥‥‥ 124
柵2（柵欄2）‥‥‥‥‥‥‥‥‥‥ 124
柵 装飾1（柵欄 装飾1）‥‥‥‥‥‥ 124
柵 装飾2（柵欄 装飾2）‥‥‥‥‥‥ 124
錆（鏽斑）‥‥‥‥‥‥‥‥‥‥‥ 106
ザラザラ（質地粗糙）‥‥‥‥‥‥‥ 66
四角形（四角形）‥‥‥‥‥‥‥‥‥ 146
四角形 不透明（四角形 不透明）‥‥‥‥ 146
芝生（草坪）‥‥‥‥‥‥‥‥‥‥‥ 68
しぶき1（水花1）‥‥‥‥‥‥‥‥ 75
しぶき2（水花2）‥‥‥‥‥‥‥‥ 75
地面 凹（地面 凹）‥‥‥‥‥‥‥‥ 65
地面 荒凹（地面 粗糙 凹）‥‥‥‥‥ 66
地面 荒凸（地面 粗糙 凸）‥‥‥‥‥ 65
地面 凸（地面 凸）‥‥‥‥‥‥‥‥ 65
住宅（住宅）‥‥‥‥‥‥‥‥‥‥‥ 127
城壁 凹（城壁 凹）‥‥‥‥‥‥‥‥ 104
城壁 凸（城壁 凸）‥‥‥‥‥‥‥‥ 104
植物 小（植物 小）‥‥‥‥‥‥‥‥ 52
植物 大（植物 大）‥‥‥‥‥‥‥‥ 52
針葉樹シルエット（針葉樹外形輪廓）‥‥‥ 50
水面 凹（水面 凹）‥‥‥‥‥‥‥‥ 78
水面 凸1（水面 凸1）‥‥‥‥‥‥‥ 78
水面 凸2（水面 凸2）‥‥‥‥‥‥‥ 78
聖堂壁面1（聖殿壁面1）‥‥‥‥‥‥ 135
聖堂壁面2（聖殿壁面2）‥‥‥‥‥‥ 135
西洋扉（西式門扉）‥‥‥‥‥‥‥‥ 135
西洋窓1（西式窗戸1）‥‥‥‥‥‥ 134
西洋窓2（西式窗戸2）‥‥‥‥‥‥ 134
西洋窓3（西式窗戸3）‥‥‥‥‥‥ 134
西洋窓 アーチ（西式窗戸 拱形）‥‥‥ 134
西洋窓 混合（西式窗戸 混合）‥‥‥‥ 135
積層アパート（多層公寓）‥‥‥‥‥‥ 113
積層団地（多層集合式住宅）‥‥‥‥‥ 113
積層非常階段（多層逃生梯）‥‥‥‥‥ 113
積層ビル1（多層大樓1）‥‥‥‥‥ 110
積層ビル2（多層大樓2）‥‥‥‥‥ 110
積層ビル3（多層大樓3）‥‥‥‥‥ 111
積層ビル4（多層大樓4）‥‥‥‥‥ 111
積層ビル5（多層大樓5）‥‥‥‥‥ 111
積層ビル6（多層大樓6）‥‥‥‥‥ 112
積層ビル7（多層大樓7）‥‥‥‥‥ 112
積層ビル8（多層大樓8）‥‥‥‥‥ 112
雑木林（雑木林）‥‥‥‥‥‥‥‥‥ 51

た
滝 暗（瀑布 暗）‥‥‥‥‥‥‥‥‥ 75
滝 明1（瀑布 明1）‥‥‥‥‥‥‥ 74
滝 明2（瀑布 明2）‥‥‥‥‥‥‥ 74
滝 明3（瀑布 明3）‥‥‥‥‥‥‥ 75
チェック柄（格子紋）‥‥‥‥‥‥‥ 144
チェック柄 不透明（格子紋 不透明）‥‥ 144
電柱ランダム（電線杆 隨機）‥‥‥‥‥ 120

点々ランダム（點點 隨機）‥‥‥‥‥ 152
鳥1（鳥1）‥‥‥‥‥‥‥‥‥‥‥ 91
鳥2（鳥2）‥‥‥‥‥‥‥‥‥‥‥ 91

な
入道雲（積雨雲）‥‥‥‥‥‥‥‥‥ 47
布浅 暗（布淺 暗）‥‥‥‥‥‥‥‥ 138
布浅 明（布淺 明）‥‥‥‥‥‥‥‥ 138
布 暗（布 暗）‥‥‥‥‥‥‥‥‥ 138
布 明（布 明）‥‥‥‥‥‥‥‥‥ 138

は
葉（葉子）‥‥‥‥‥‥‥‥‥‥‥ 51
橋（橋）‥‥‥‥‥‥‥‥‥‥‥‥ 122
葉シルエット（葉子外形輪廓）‥‥‥‥ 51
花1（花1）‥‥‥‥‥‥‥‥‥‥‥ 88
花2（花2）‥‥‥‥‥‥‥‥‥‥‥ 88
花3（花3）‥‥‥‥‥‥‥‥‥‥‥ 88
花 群生（花 簇生）‥‥‥‥‥‥‥‥ 89
花びら（花瓣）‥‥‥‥‥‥‥‥‥‥ 91
花火ランダム（煙火 隨機）‥‥‥‥‥ 142
火柱（火柱）‥‥‥‥‥‥‥‥‥‥‥ 84
ビル群（大樓群）‥‥‥‥‥‥‥‥‥ 127
吹雪（暴風雪）‥‥‥‥‥‥‥‥‥‥ 81
平原（平原）‥‥‥‥‥‥‥‥‥‥‥ 70

ま
街遠景（城鎮遠景）‥‥‥‥‥‥‥‥ 128
街中景（城鎮中景）‥‥‥‥‥‥‥‥ 127
街望遠（城鎮望遠）‥‥‥‥‥‥‥‥ 130
街望遠 明（城鎮望遠 明）‥‥‥‥‥ 130
窓 一軒家（窗戸 獨棟房子）‥‥‥‥‥ 116
窓 団地（窗戸 集合式住宅）‥‥‥‥‥ 116
窓 テラスハウス（窗戸 雙層公寓）‥‥‥ 116
窓 プレーン（窗戸 無裝飾）‥‥‥‥‥ 116
幹シルエット（樹幹外形輪廓）‥‥‥‥ 51
木目 凹（木紋 凹）‥‥‥‥‥‥‥‥ 52
木目 凸（木紋 凸）‥‥‥‥‥‥‥‥ 52
森暗（森林 暗）‥‥‥‥‥‥‥‥‥ 56
森明（森林 明）‥‥‥‥‥‥‥‥‥ 56

や
夜景（夜景）‥‥‥‥‥‥‥‥‥‥‥ 130
山暗左（山暗左）‥‥‥‥‥‥‥‥‥ 62
山暗右（山暗右）‥‥‥‥‥‥‥‥‥ 62
山明左（山明左）‥‥‥‥‥‥‥‥‥ 62
山明右（山明右）‥‥‥‥‥‥‥‥‥ 62
有機物ツヤ1（有機物光澤1）‥‥‥‥ 151
有機物ツヤ2（有機物光澤2）‥‥‥‥ 151
雪（雪）‥‥‥‥‥‥‥‥‥‥‥‥ 80
雪地面 暗（雪地面 暗）‥‥‥‥‥‥ 81
雪地面 明（雪地面 明）‥‥‥‥‥‥ 80
雪樹木（雪樹木）‥‥‥‥‥‥‥‥‥ 81

ら
ラーメン（拉麵）‥‥‥‥‥‥‥‥‥ 154
ラーメン油（拉麵油）‥‥‥‥‥‥‥ 154
ラーメン油膜（拉麵油膜）‥‥‥‥‥‥ 154
レンガ 凹（磚 凹）‥‥‥‥‥‥‥‥ 98
レンガ 凹荒（磚 凹粗糙）‥‥‥‥‥‥ 99
レンガ 凹質感（磚凹質感）‥‥‥‥‥ 99
レンガ 凸（磚 凸）‥‥‥‥‥‥‥‥ 98
レンガ 凸荒（磚凸粗糙）‥‥‥‥‥‥ 99
レンガ 凸質感（磚凸質感）‥‥‥‥‥ 98
六角形（六角形）‥‥‥‥‥‥‥‥‥ 146
六角形 不透明（六角形 不透明）‥‥‥‥ 146

作者介紹

Zounose

多摩美術大學日本畫科修士課程結業。曾經擔任電玩遊戲公司的美術設計工作，現在以自由插畫家的身分活動中。參與動畫製作或社群遊戲的角色設定，背景插畫等工作。同時也擔任專科學校的非常任講師。

社群媒體網頁遊戲的插畫製作：《神撃のバハムート（巴哈姆特之怒）》《Shadowverse》（以上為 Cygames 公司產品），《御城プロジェクト：RE ～ CASTLE DEFENSE ～（御城收藏）》（DMM.com LABO）等
動畫背景設計：《パックワールド（小精靈世界）》《コング／猿の王者（金剛：猩猩之王）》等
著書（含共同著作）有《ファンタジー風景の描き方 CLIP STUDIO PAINT　PRO で空氣感を表現するテクニック》《フォトバッシュ入門 CLIP STUDIO PAINT PRO と写真を使って描く風景イラスト（Photobash 入門 CLIP STUDIO PAINT PRO 與照片合成繪製場景插畫〔北星圖書公司出版〕）》《東洋ファンタジー風景の描き方 C LIP STUDIO PAINT PRO ／ EX 空氣感のある背景＆キャラのなじませ方（東洋奇幻風景插畫技法 CLIP STUDIO PAINT PRO/EX 繪製空氣感的背景＆角色人物插畫〔北星圖書公司出版〕）》（以上由 Hobby Japan 刊行），《動きのあるポーズの描き方　東方 Project 編　東方描技帖》《東方景技帖　東方 Project で学ぶ背景イラストテクニック》（以上由玄光社刊行）等。

Web　　　http://zounose.jugem.jp/
Twitter　　https://twitter.com/zounose

角丸圓（KADOMARU TSUBURA）

自懂事以來即習於寫生與素描，國中、高中擔任美術社社長。實際上的任務是守護早已化為漫畫研究會及鋼彈愛好會的美術社及社員，培養出現在活於電玩及動畫相關產業的創作者。自己則在東京藝術大學美術學部以映像表現與現代美術為主流的環境中，選擇主修油畫。除《カード繪師の仕事》《ロボットを描く基本》《人物を描く基本》《人物クロッキーの基本（人物速寫基本速法〔北星圖書公司出版〕）》的編輯工作外，也負責《萌えキャラクターの描き方》《マンガの基礎デッサン》等系列書系監修工作，參與日本國內外 100 冊以上技法書的製作。

工作人員

● 設計、DTP……………………… 廣田正康
● 編輯……………………… Remi-Q
● 企劃……………………… 久松 綠 [Hobby JAPAN]　谷村康弘 [Hobby JAPAN]　難波智裕 [Remi-Q]
● 協力……………………… 株式会社セルシス

CLIP STUDIO PAINT 筆刷素材集
由雲朵、街景到質感

作　者　　Zounose・角丸圓
翻　譯　　楊哲群
發 行 人　陳偉祥
出　版　　北星圖書事業股份有限公司
地　址　　234 新北市永和區中正路 458 號 B1
電　話　　886-2-29229000
傳　真　　886-2-29229041
網　址　　www.nsbooks.com.tw
E－MAIL　nsbook@nsbooks.com.tw
劃撥帳戶　北星文化事業有限公司
劃撥帳號　50042987
製版印刷　皇甫彩藝印刷股份有限公司
出 版 日　2019 年 11 月
I S B N　978-957-9559-25-6
定　價　　550 元

如有缺頁或裝訂錯誤，請寄回更換。

CLIP STUDIO PAINT ブラシ素材集　雲から街並み、質感まで
© ゾウノセ・角丸つぶら／HOBBY JAPAN

國家圖書館出版品預行編目（CIP）資料

CLIP STUDIO PAINT筆刷素材集：由雲朵、街景到質感 / Zounose，角丸圓著；楊哲群翻譯.
-- 新北市：北星圖書, 2019.11
　面；　公分

ISBN 978-957-9559-25-6（平裝）

1.電腦繪圖　2.插畫　3.繪畫技法

956.2　　　　　　　　　　108017569